尋找・天外天

天外天劇場百年滄桑，
上演穿越時空大戲，一個時代的精彩縮影……

李宜芳——編著

Seeking
Bokeh

A journey of a family and a city

前衛出版

台中だより

臺灣近代式娛樂館
經費投七萬三千圓
以圖市民之娛樂

赤屋根の劇場
國防色に變る
經營者が周章狼狽し

臺中に赤屋根
南臺中に聳立する
天外天劇場の非常識

臺中の蓬萊劇場
吳氏の獨營に決定

天外天劇場
吳氏の自營となる

全島聯吟
大會籌備
諸進行續報

劇場開場

臺中
演青年劇
臺中市楠町、陳玉氏主倡、黃朝清、訂二十四日開夜。公開南屯青年
團文化劇。

南臺中に出來る
天外天劇場
來春一日から開演

臺語で解說
國語普及に逆行

南臺中へ◇
蓬萊劇場新築
資産家吳氏出願

南臺中櫻町に
映畫演藝の劇場新築
同地の資豪吳子瑜氏が
七萬餘圓を投じて

聯吟慰勞會

休　斡事

首題

天外天觀劇

左右　林幼春
　　　莊太岳氏選

東園聲勢各堂皇。同上高臺演一場。
之阿爭原可厭。人人面目假何妨。
任教李與朱當去。縱薔薇蕾更必藏。
如此顚倒贈我聲。爲須天外覓天長。　雷聲

理枝壁月詞尤麗。無扇搖衫易易涼。
獨有梅村偏得意。一生心血盡王郎。　金釵

左一右二

粉墨能覽賞樂未央。又將粉墨競登場。
春燈慰勞傳嗚咽。　　　　　
五代伶官留史傳。一齣絲竹奏宮商。
殿中變盡神州局。莫夢釣天人醉鄉。　幼春

桃杆檀板動社友。（社友林秋梧君去
年作古故云）今日因君眼又紅。呼父
此身終報恨斯翁。　　　　　　　林珠浦

中年絲竹待商量。又人族爭選句章。
法曲當筵思賀老。醫人陌道過蕪娘。
偶聞玉樹腸應斷。忽散天花影亦香。
最是春風吹送好。步虛聲隔海汪洋。　幼春

去年一葉落梧桐。　　　　　　　吳子宏

沸天仙樂奏覽賞。十二瑤樓現夜光。
我道椎改約宛在人喉胞老太郞常。
闗歌小試桃花局。對酒新詞竹葉腸。
莫問桑田滄海事。古時法曲已淒涼。　左三　逸漁

右一左三

登臺人物異尋常。服飾看來當古裝。
假面休嫌優孟話。僞冠終笑郢生狂。
將稽愛汝懸河快。打諢咲余捧腹忙。
此是當年李天下。不堪往事說興亡。　右三　襄甫

新聲重演靈韶章。得時傳儷仙亦登場。
闔世繁華如刻刻。　　　　　　
兒女情深鐫粉黛。英雄老去噴興亡。
桃花臨出留歌局。燕子新詞銷面懷。
我亦東城賞春去。　　　　　左六右廿一　梓舟

羅將影事付皮黃。演出塗脂列兩行。
天外有天原不錯。影射人情顚又藏。
可憐燈火三更後。枉使繁華夢一妨。　左十　德豐

不獨詩牛酒亦狂。招邀狎客聽霓裳。
銀燈掩映天魔舞。紅袖翩翩仙女妝。
優孟衣冠翎亦任。英雄絲竹亦登場。
主人本是知音者。對此能無歌慨慷。　右九左十一　步初

天南地北久交神。相見同讌白髮新。
欲爲東山雲遍訪。梅村伴結女詩人。　鍇泉密

香閨弟子車同載。爭設蔡松有替人。　郭仙舟

楊柳鳳儀灼灼光。夜深又聽管絃響。
一代繁華歌舞地。續間鑼鼓語鏗鏘。
年來不酒與亡淚。花月留人醉一腸。　右八左十九　一鳴

腹思河魚泣吏神。中途相館劇驚人。
磋々人生容易盡。死後誰人不誤驚。　
傷心最是龔娃老。日並養箏哭誰悔。　郭仙舟

天南逃泉每無神。日暖風和讌序新。　吳叔儀

群仙此日茱覽裳。人海爭跨大劇場。
且君衣冠即演優孟。不須身世歌滄桑。
迷間珠胆灯千盞。錯落金釵酒幾行。
試問紅牙頻按拍。有誰珈曲鳳周郎。　右五　仲衡

爲貪覽裳抵死狂。散花似伴維摩場。
敏想如卿帝女偽。漫因絲竹感蚵螃。
堪笑衣冠同儷仙。菊部傳來又救坊。　天涯

風流難得應天子。　　　左九右廿九　贊僚

左八右廿八　金　釵

東京十里貫春光。菊部商賈來衰裳。
眼中人物同狗狗。飾遭功名咲哂羊。
收拾蠻心伴逃收。桃花局底話興亡。　小會

○

下筆文章泣吏神。蔣時恰好拾春新。
香國弟子車同載。　　　　　　張崒五

右四左七

○

大磊

天南遙泉每無神。　　　　　　
昨夜燈花開一簇。依然落枕一行人。　劉景瑄

左一左避

中年絲竹……

右二右二十

左二右二十

左四　襄民

覽裳一劇無歌局。演出興亡欲斷腸。
上將得時說終忽。斯人快意笑聲常。
莫將面目分眞假。且听歐詞唱抑揚。
古往今來只如此。下場作劇又登場。　左四　襄民

芳燐廣寒莫棠。兜率仙人列幾行。
喜听鄰邑樂衆棠。作霜粉墨又登場。　燕　棋
右七左廿九

管絃聲沸鈞羅香。紅粉登臺夜未央。
珠履三千邀上客。金釵十二仿新妝。　
絕世人胭舞袖長。漫將優孟比貴梁。　江西
右十左十八

梨園子弟又登場。　　　　　
五夜悲歌歌白紵。霓時當哀等貫梁。　
衣冠昜代賣靛漢。人物於今向紀屑。　
劇我開元天寶恨。青衫溼處荔支香。　　劉景瑄

苦痕上增悚。雨濕容花枝。人老左靈
夕。償多苦稅期。遮懷詩作友。華字
帖鵝碑。命酉阿須同。劇道自有時。

・真言推薦

　　《尋找・天外天》是宜芳隨天外天劇場紀錄片出版的書，天外天劇場於1936年3月開幕，位於南臺中櫻町，是1889年臺灣省城建城董工總理吳鸞旂嗣子吳子瑜獨資興建。因為種種偶然，可能也是必然的原因，2017年5月26日午後，我配合紀錄片的拍攝，初訪天外天劇場，那天在劇場外面初識宜芳。

　　宜芳是吳家後代，稱吳子瑜之女吳燕生為姑婆，從小聽其外曾祖母吳玉燕講古，孩童時期聽到的家族故事，變成日後的夢境，也成了書寫家族的追尋。故事從明末隨鄭成功來臺的第一代吳錫泰開始，一路從吳家第九世的故居臺南府城追到天外天劇場，歷經了清代、日治及民國三個時代。她說「有時候人生就是很奇妙，一個插曲、一個轉彎，都有可能創造出更大的能量，產生推動持續向前的力量。」於是，一隻一隻蝴蝶在她尋找家族事蹟的路途中，總是偶然的相遇，帶領她一步一步解開這個「滄桑幾歷古榕存」的大宅院的迷霧。可能是歷史的偶然，天外天劇場戰後的命運幾乎就跟吳家的興衰一樣，迅速的從繁華走向破敗。

　　「如果遺忘是故事的最終結局，紀錄就是唯一救贖。」是宜芳自認的宿命，只是為了解惑。但是這個尋找家族史的過程，一路上意外的遇到很多蝴蝶，也遇到了天外天劇場，跟一群為了保存天外天劇場的文史保存團體一起努力。或許，宜芳在尋找的不只是家族史的出口，不只是天外天的出口，也是臺中人自己的出口，也是臺灣文化資產的出口吧！

　　最後，很榮幸為這本書寫推薦序，借用吳子瑜的詩句「不愧延陵舊世家」，宜芳這些年來的努力付出不只是紀錄，也希望有更多人看了這本書之後，更了解天外天劇場的文化歷史價值、更了解吳家在臺中開發史上的貢獻與地位。

我深深期盼，遺忘並不是故事的最終結局，天外天劇場可以被保存，可以跟都市的發展並存，甚至再次成為這個都市的驕傲，讓我們的下一代有機會跟我們一樣讚嘆——不愧是天外天劇場啊！

<div align="right">
古蹟結構專家、結構技師、成大建築博士

暨中央大學兼任助理教授　
</div>

　　因為對後車站天外天劇場八十年演化的好奇，得以認識臺中城市開拓者吳鸞旂後代子孫宜芳。2015年9月我在臺中學研究部落格寫下〈臺中天外天劇場：天人不留，誰留〉，開啟我對臺灣省城興建過程的大量閱讀。2016年4月13日進一步寫下〈尋找臺中老少唐吉軻德：吳鸞旂與吳子瑜的故事〉，確認了天外天劇場有機會成為臺中人認識臺中城市發展史的重要座標。如同宜芳所言：如果遺忘是故事的最終結局，天外天劇場的影像與文字紀錄不但是個人救贖，也可補足臺中人遺忘太久的共同記憶載體——臺灣省城與天外天劇場。

<div align="right">
逢甲大學都市計畫與空間資訊學系教授　
</div>

　　這不只是一部臺中仕紳的家族興衰史，更是一部關於臺中發展流變的故事！作者以仕紳吳家後人的角色，以劇場般的手法穿梭於今昔臺中百年的風華流變，書寫出一幕幕令人時而驚呼、時而摒息的精采劇情。這本書本身就是「天外天」，是一處持續上演著臺中過去與未來的劇場，你我都在其中，誰也不該缺席！

<div align="right">
謝文泰建築師事務所主持建築師　謝文泰
</div>

走過臺中公園裡的更樓、後站的天外天劇場，閱覽少數留存的老照片，這些所剩不多的線索，拉起了家族和一個時代的故事。在歷史沉落之前記錄下一抹餘光，遮蔽後的擦拭重現，得以探視臺中更多的面向與歷程。

設計師／插畫家 劉培哲

文化資產肩負紀錄家園故事的功能，當下產權移轉無礙記憶的追尋，感謝宜芳爬梳自身歷史脈絡，使天外天劇場的身世更加明晰，也請大家一起努力留下這處珍貴的歷史場景。

國立臺灣博物館規畫師 凌宗魁

和宜芳走入天外天，踩過廢墟層層而上，來到主劇場空間；望著巨大的鋼樑橫跨放射天際，她的身體裡隱隱埋伏著激動跟陣痛，身為吳家的後代，這些感動都將寫在書頁裡，為家族的故事細細說來。

一本書店 Mim

· 推薦序

　　天外天，對於一個吳家第十九代的我來說，真的很陌生。每每看到報章報導吳家的消息，都是這樣寫的：「……吳家落敗後，後代子孫移居美國，一世繁華終成空……」。我心中是無限感慨！

　　不久前讀到外甥女宜芳的文章〈王謝堂前燕〉，勾起我許多回憶。回臺掃墓時，見到荒涼雜草叢生的「吳家花園」，我真是無法想像那以前的過往是怎樣的繁華，爸爸告訴我，風風光光的吳家，遇到日本異族的統治和國民政府戰敗來臺種種局勢變遷，家道開始中落。我移居美國多年，隨著每年回臺探親，就重新多了解吳家歷史一些，也明白在百年前吳家對臺中的貢獻。時移事往，我們對於歷史必須多方了解，對事件要多所諒解，臺灣是一個多元的國度，在歷史文化與國家建設之間必須尋得平衡與團結。

　　在尋根後，我的想法更形確定。天外天是20世紀初伯公吳子瑜的私人建設，也因他的行事風格，讓世人有所爭議，也才有精彩的故事流傳，至於天外天的存廢，就留給歷史吧！

　　本書是宜芳撰寫的家族追尋旅程，在尋找家族故事中，逐漸了解當初吳子瑜建設天外天，對於臺中後站的影響與貢獻，也了解臺中的歷史，了解臺灣人的歷史。

　　畢竟歷史是不容遺忘的。

<div align="right">智漢科技有限公司董事長 </div>

• 自序——尋找，天外天的備忘書簡

起題

故事總要有人說，有人聽。

說故事的人，說的時候神情迷離，下巴微微揚起，眼睛遙望遠方，腦子陷入深深的回憶之海裡；聽故事的人，聽的時候正襟危坐，眼神專注，豎起耳朵，半呆著口，忘情之處嘴角還會涎掛一絲晶亮的口水。

外曾祖母閨名「吳玉燕」，愛講古，皺紋爬滿臉但皮膚卻是異常白嫩細緻，梳著一絲不苟的包頭，戴著黑框玳帽近視眼鏡，因幼年纏足，老是閨秀地安坐在房裡的紅眠床鋪上。她房裡的乾燥空氣中，總飄著一股薰香，和著醬油黑瓜子的果味，還有舊書的淺淺霉味。

待她在象牙煙嘴上點起菸來時，就是迷人的時刻到了！原本到處奔跑吵鬧年約五歲的我，迅速安靜就定位，啟動聽故事模式，準備好了喔，老人清了清喉頭，於是，隨著白色煙霧裊裊升起，大宅院神祕的故事，緩緩地，一幕又一幕在眼前上演……

人世間所有的相遇，都是久別重逢

你知道臺中公園吧！公園裡的臺中市市定古蹟更樓，想必你也是知道的。那麼請容我再問你，知道這更樓的來歷嗎？

不知道？聽說過？喔，沒關係的，身為吳家後代的我，以前也一無所知。但外曾祖母那煙霧氤氳的紅眠床邊的故事講堂裡，說不盡的大大小小的往事，在我窩寐深眠中，都紛紛幻化成一隻隻翻飛的蝴蝶，帶著我夢遊。

夢境裡，老是迷失在一大片看似無邊無際的荔枝樹林間。那千餘坪的園裡，果樹棵棵都高聳入空，枝枒交錯蒼鬱遮天，落果落葉染得一地丹紅，晨曦的光線穿透雲霧，縹緲隱約而柔和地照著雲石路，含笑樹的暗香浮動著空氣，桂花叢的花瓣細細飄落如白雪……遠處的紅磚樓房邊，有位先生身著藏青色袍掛，淨色裡有福壽字暗花，足踏棉鞋，獨立不語站在院落裡。我想走近一些看他，卻被千坪的荔枝林園阻隔著，一棵棵的樹枝葉片間，懸吊著剛孵化的幼蟲，幼蟲吐絲下垂，一絲一絲晶亮的蟲蛹在枝間晃蕩，蟲體滿園四散蠕動、爬行……一群破繭而出的小粉蝶瞬間從林間振翅飛翔，四面八方朝向我群起亂舞……

　　我從似真似幻的夢境中驚醒！

　　外曾祖母紅眠床講堂裡頭的故事，都轉化成不斷延伸的觸角，在每個深夜沉沉的眠夢裡。

　　後來，我才知道夢中的荔枝林園，它位於臺中市太平區車籠埔冬瓜山，是先祖吳子瑜興建的吳家花園。

　　你耐不住性子了，你說不是要「尋找，天外天」嗎？

　　那更樓、外曾祖母、吳家花園和荔枝林園裡身著藏青色袍掛的先生，和我是什麼關係呢？

　　那「天外天」又是什麼樣的故事呢？

　　別急，聽我說，蝴蝶，會帶著你找到答案的。

・目次

蝶・道

吳家，從臺南府城到臺灣府城

東山喜見告全功。遙望中州眼界雄。
到日人來驚宿燕。有時客訪繫鳴驄。
群蜂掩護成双壘。萬水歸趨接遠空。
漫道參天無古樹。圍中挺秀兩青楓。

──吳子瑜〈東山即事呈莊仁閣詞兄〉

開始家族書寫

　　開始靜心沿著先祖幽深的時光隧道，掏撿過往歷史的遺跡，試圖從文獻紀錄與文章典籍中尋找屬於先祖的事蹟。然而，在迷霧般的歷史森林裡，能找到的關於吳家的資料著實少得可憐，百年吳家的繁華彷彿就在人間消失，在歷史中缺席了！

　　在浩如繁星的大數據裡搜尋，「吳鸞旂」三個字的出現寥寥無幾，如：

　　吳鸞旂（1862-1922年），字泮水，號魯齋，祖籍福建龍溪，臺灣彰化縣藍興堡（後改隸臺灣縣）出身，父親為吳景春。他是臺灣中部的著名仕紳，與林獻堂之父林文欽為表兄弟。

仕紳吳鸞旂

　　其他關鍵字的連結，則出現：

　　吳子瑜，亦名吳東璧，字少侯，號小魯，光緒十一年（1885年）生，民國四十年（1951年）逝世，其女吳燕生為著名詩人。

　　而相關的條目又如「吳鸞旂墓園」：

　　臺中市古蹟，實為吳家家族墓園。吳鸞旂與其父及各自的嫡配夫人同葬，但其父吳景春在漳州遭太平天國軍襲擊，屍骨下落不明，僅為衣冠塚，而吳景春夫人林純仁與吳鸞旂夫人許爾昭則為骨罈，吳鸞旂本人則是棺木。

　　天外天劇場，原為吳鸞旂私人戲院後由其子吳子瑜出資擴建為天外天劇場。

遠眺北門樓／西川提供

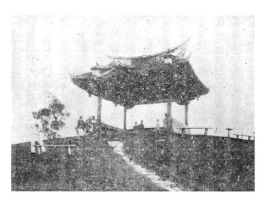

遙望東大墩北門／西川提供

就這樣嗎？

外曾祖母口中的百年繁華的豪門家族，僅僅網路上寥寥數行就帶過了？

喔，不，我猶記得老人以顫顫巍巍的臺語說道：「臺中車站後驛那幾條街區，統稱東大墩街，攏總是咱吳家的後花園，從前吳鸞旂騎馬收水田租，從臺中往南騎到臺南，所經過的地都是吳家的。」

她揮舞著長滿褐色老人斑的雙臂，豪氣萬千的神情，身

上彷彿殘留舊日落花瓣蕊，已然模糊的眼神，似有前朝月色掠過；當時五歲的我，懵懂地與她一起沉浸在盛開著繁花的記憶迷霧之中……而四十多年後的我，想還原吳家當年為人知的風華，和不為人知的黯然消魂。既然典籍中記載有限，要看清更多更多線索，就從人的記憶著手吧！

吳家從哪裡來？又是從何興起的呢？

拜訪先祖遺族，當然從母系身邊的親屬關係尋起，在和母親對談間，拼湊支離的故事碎片，或組合殘缺的事件遺骸，甚至以揣想臆測來彌補祖先存在的證據。

母親憶起外曾祖母說過的一件往事，那是歷史的補遺嗎？我感覺值得記上一筆呢！

她說，西元1662年鄭成功攻取臺灣後，發現臺灣本地糧食不足以供應其軍隊，於是實施屯兵制，分遣將士從事屯墾，生產糧食。

隨鄭成功來臺的吳錫泰，擔任軍隊的草糧官，當時分遣部隊屯田拓墾於臺南府城下營區。根據日後清國頒令，臺灣漢人無妻室者必須遣返大陸原籍，吳錫泰時已娶妻生子，乃留在臺灣，設籍臺南府城竹子街。

1683年歲末，回歸平民身分剃髮留辮的吳錫泰，身著石青色袍服外掛襖背心，走在街上準備返回家中，半路不期撞見一具無名水流屍，沒人認領，狀極淒涼。

「這可怎是好？」吳錫泰沉吟半晌，躕步思量。他下意識摸了摸鬍子，掂掂肩上的布囊袋，惻隱之心油然而生。急急走到殯葬處僱工予以掩葬。

清道光年間《彰化縣志》彰化縣山川全圖
彰化縣山川全圖局部／引自《彰化縣志》

事畢，回到家中，始終愁容滿面，哀聲嘆息。

「相公何事煩心？」妻見狀聞問。吳錫泰轉頭見其子吳補生蹲坐門口，手捧一只土碗，碗裡黃褐色的番薯乾上浮著兩三隻魚脯，清瘦的臉龐瞪大了雙眼正看著父親。吳錫泰不禁涔淚漣漣，不知如何過這個年了！

當夜夢境中，該名水流屍魂魄赫然出現，謂為報答稍早前使之入土為安的恩情。「明日可至鴉片煙館下注，我必助你贏錢，特奉上賭資二元。」吳錫泰南柯夢醒，將信將疑中果真在臥床枕頭下找到制錢二元，遂按夢境指示前去煙館下注，冥冥中彷如神助，連莊不止。賭至正月初三，煙館結帳他果然贏得不少銀票。

吳錫泰便以此意外之財當作資金，買地興業，開始發跡從事開墾事業。吳錫泰為吳家來臺第一代，但依族譜為吳家

第九世，為了紀念吳錫泰的致富傳奇，此後吳家即以大年初三為過年吉日。

吳補生隨父吳錫泰從事土地開發興業有成，捐納銀錢給朝廷，捐到「貢生」頭銜，墓銘書：「皇清待贈……大學生」。其子吳家第十一世吳郡山，為吳家來臺第三代，在乾隆年間取得水田約一五九甲之多（於現今彰化一帶），設「吳郡山租館」，招佃開墾，分給各佃立契認耕，收水租、田租，並請人來管理經營。在清朝中葉已取得土地一千三百多甲，租館遍及彰化、臺中、斗六、臺南，共設立十三半個租館（按：一百甲為一個租館），為當時的超級大地主。

發黃的族譜有歲月的沉積

之後的一個寒天午後，從家人口中得知吳氏遺族吳銘堯老先生，或可提供家族行跡一二。滿懷希望驅車前往東區建新街他的住所，途經「一福堂」臺中古早味甜點老店，特地帶了一盒著名的檸檬蛋糕當伴手禮。

市井小街裡傳來陣陣茴香肉燥的誘人氣味，循著香味來到一麵館前，招牌上寫著：餛飩麵45元、肉燥麵30元、意麵30元、滷肉飯25元等不同菜單，小攤前熱騰騰的霧氣氤氳中一個忙碌煮食的身影晃動，我懷著敬意未敢上前打擾，倒是老先生先抬眼望見來客，瞬間堆著滿臉笑意，歉歉地隨即往裡頭喚妻，婦人一邊在圍裙上擦著手走出來招呼。說明來意後，被請進屋內客廳端坐，心下為打擾他們做生意而歉疚。聽聞是吳氏遺族子孫為探詢先祖事而來，吳老先生親切的拿出陳舊的族譜，但見歲月的沉積，吳老先生彷彿撥開迷團一

般輕啟族譜，熱心的細說從頭。

　　十五世吳景春，因娶霧峰林家的林甲寅之女林純仁為妻，才遷來臺中居住。1864年（同治3年）吳景春隨妻姪林文察至大陸征剿太平天國之亂，同林文察戰死於漳州，清廷追贈「四品藍翎知府」銜。

　　吳景春之妻林純仁在夫過世後，負責教養子女經營家業，後成為臺中東大墩首富，而其牌位奉祀於彰化縣「節孝祠」。其子吳鸞旂，字泮水，1862年（同治元年）出生，自幼承母訓聰穎好學，為光緒年間監生納捐部郎，眾人以「吳部爺」尊稱。吳部爺家業八百甲之多的土地，大多分布在現今臺中市，少部分在彰化縣。

　　吳鸞旂在地方上可算位居臺灣仕紳領袖地位。1886年（光緒12年），吳鸞旂捐建彰化節孝祠；1888年，劉銘傳在臺灣實施清賦，他以主事者身分，派辦臺灣省清賦事宜；同

吳部爺之母

據吳德功《彰化節孝冊》〈節婦吳林氏傳〉所載：「節婦吳林氏純仁，生於道光揆巳13年（1833年）3月20日，卒於光緒丁亥13年（1887年）年9月24日。臺中霧峰庄林甲寅之女，年十七，于歸臺中新庄子吳景春為妻。善持家，能識大體，尤略識字，有大家風範焉。後景春從林文察平浙江髮匪，時未有子，至同治元年，景春回臺，平戴春朝之亂，回家數月，旋生子鸞旂。景春又再從林文察平漳州，積勞病故，官至藍翎知府。氏在家聞訃，不勝哀痛，殆喪畢，及整理家務，延師教子，後鸞旂由庠生晉致分部主事。氏操家政，善催子母，租穀居奇以待，多得重價。至臨終日，田業日多，皆氏一手經營，所買之田契券，皆親自檢閱，無一被人偽造者，以故未嘗與人訴訟，卒年五十二歲，經蒙准建坊入祠。」

林耀亭《松月書室吟草》中有詩〈丙寅暮春三月吳母林太恭人百歲陰慶〉：

　　事死如生孝道存，百年懿德仰清門。
　　紀群相繼敦交誼，秦晉由來屬世婚。
　　滿座賓朋同祝嘏，一堂絲竹共傾樽。
　　泉臺此日應含笑，重見文孫拜壽萱。

《彰化節孝冊》內吳鸞旂之母林純仁的列傳
由彰化文人吳德功訪撰／引自《彰化節孝冊》

一節婦吳林氏臺中霧峯庄林甲寅之女年十七歲于歸臺中新庄仔吳景春為妻善待家能識大體尤畧識字有大家風範焉後景春從林剛愍公平浙江髮匪時氏未有子至同治元年景春從林剛愍回臺平戴逆回家數月旋生子鸞旂景春又再從剛愍平漳州積勞病故官至藍翎知府氏在家聞訃不勝哀痛殆喪畢即整理家務並延師教子子鸞旂即由庠生晉秩分部主事氏操家政善催子母租穀居奇以待多得重價至臨終日田業日近多皆氏一手經營然所買之田契券皆親自撿閱無一被人偽造者以故未嘗與人訴訟卒年五十二歲經蒙准建坊入祠同德功親往胡蘆墩三角戴叉壩雅庄等處崎捐又彰邑城隍廟東畔自己公館一座以廉價獻為祠地於節孝之事洵為盡力焉

吳德功訪

年又與林朝棟平定彰化民變施九緞事件；1889年，參與籌建臺灣府城隍廟與宏文書院。

在日治之初，日本政府收購大租權時，部爺擔任臺中縣參事、臺中廳參事、臺中州協議員，是向日方輸誠的關鍵性任務。1897年（明治30年）任臺中公學校（忠孝國民小學前身）學務委員，並被命為招安委員受佩紳章，敘勳六等。1898年任臺中縣參事，1901年，任臺中廳參事。1905年與中部資本家籌組創立彰化銀行，提供帝國製糖株式會社土地，興建糖廠並取得部分股權。1911年吳鸞旂擔任董監事的彰化銀行，更是當時少數幾家由臺灣人出資的銀行之一。1914年（大正3年）捐資五千圓響應林獻堂的倡議，籌建臺中中學校，也就是現在的臺中一中。1919年擔任《臺灣文藝叢誌》評選詩文的評議員。1920年任臺中州協議員，當時家產僅次於辜顯榮。

1930年代彰化銀行全景／西川提供

吳家，從臺南府城到臺灣府城

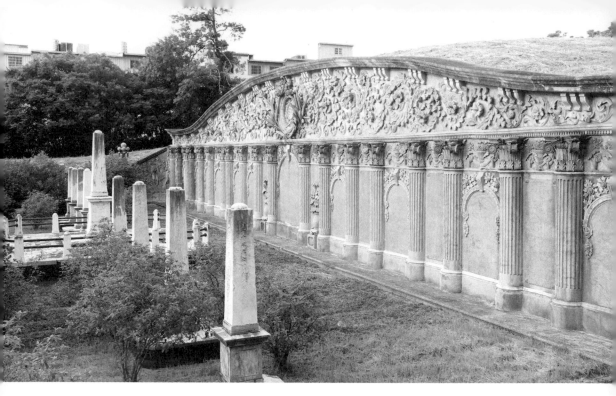

吳鸞旂墓園／陳卿豐提供

　　吳鸞旂長子第十七世吳東璧，又名吳子瑜，別號小魯，生於1885年，小魯之號取意於孔子登東山而小魯。吳子瑜是位文人，為人豪爽闊綽，人稱「東璧舍」。日治初期曾在北京讀書，並到上海、北京各地從事商務。

　　1922年3月28日吳鸞旂過世，吳東璧回臺奔喪，繼承家業及租館之務，依其父遺囑，於臺中太平市車籠埔冬瓜山（今太平市興隆里第19鄰）興建祖墳「吳鸞旂墓園」和「吳家花園」。

　　太平在臺中市的東南方，受大肚溪與大甲溪支流清水溪、大里溪所夾抱，冬瓜山的龍脈承襲自玉山一路向西北起伏跌宕，沖起天池與八仙山，匯聚在霧峰與太平之間，結了

丹荔遺愛記

　　東山別墅內有千餘坪荔枝園，種植有五百多棵福州種荔枝樹，園區前有一石碑，碑文刻寫：

　　丹荔遺愛記：

　　是種為福州一品紅，歲在癸巳，先嚴魯齊公，自閩攜歸，植於家園。每逢盛夏，丹實輝煌，味甘肉厚，佳果也。近因市區改正，樹適當其衝，難以力全之，然念先人之遺愛，不忍任其終枯，乃預用孫枝分插法，得五一八株，移植東山別墅，各繫杞以別之，從此生生不息，不惟可助薦時食，亦足以保先人遺愛於弗替云。乙丑暮春子瑜手植並誌。

　　此碑文為吳子瑜寫於東山別墅落成時。

東山別墅荔枝園

民間所謂「龜穴」、「蛇穴」、「猛虎下山」等地理。吳家的園邸因在冬瓜山之東，故名為「東山別墅」。

花園占地十餘甲，四周修築粉牆，園內建廳堂、噴水池、石橋、亭臺樓閣等及種植五百多棵福州種荔枝樹，別墅內有叢桂山房，為日後詩友文人們採墨擊缽之所。

不知不覺和吳老先生的談話已過三小時，依照族譜的族系推算起來，我可得尊稱他一聲舅舅。暮色已低垂，客廳裡被點亮的日光燈管發出螢螢的白光，映照舅舅側臉的暗影，頗有黑白默片的味道。

他打開「落落長」的族譜，發黃的族譜裡祖先們的名字一個個羅列在系統表裡，和我有血緣關係的他們，直系的或旁系的，認識的或不認識的，都在表格裡占了一個位置，在在告訴後人，他們曾經真實存在過。

我一邊紀錄親人的回憶進行書寫，一邊尋找其他相關資料或文獻，或任何與吳家相關的資料。

2014年8月，一隻蝴蝶出現了！

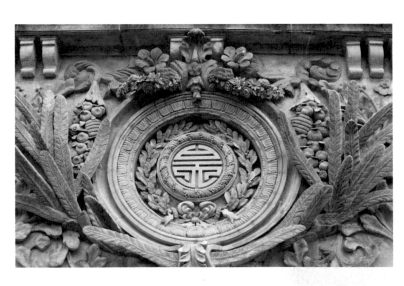

吳家家徽

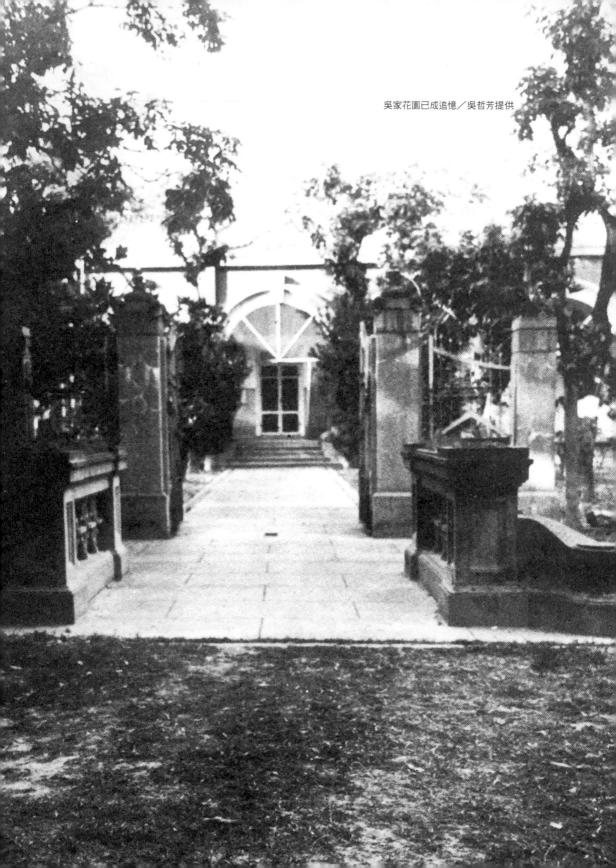
吳家花園已成追憶／吳哲芳提供

孵．夢

舊城花園新劇場

東墩十里賞春光，菊部重來翠模張。
粉墨無端歌當哭，繁華幾見海栽桑。
眼中人物同芻狗，箇裡功名笑爛羊。
收拾雄心伴樵牧，桃花扇底話興亡。

——吳子瑜〈天外天觀劇〉

「搶救子瑜」

是一種神祕的力量牽引，我將手中緊握的滑鼠游標，移盪在虛擬空間的GOOGLE群裡時，一段文字突然發著光映入眼簾：

臺中驛後裏町是時常被遺忘的角落，期盼喚起

大家關心在土地的歷史記憶，找回臺中的故事。

就像在茫茫大海裡找到稀世珍寶，立馬精神為之振奮，連上此名為「櫻町四丁目」的網站。版主格魯克在網站裡寫著：

2014年3月1日：

臺中櫻町－天外天劇場－即將被拆

2014年3月9日更新：

一、請住在該地附近的朋友與版主聯繫，保留需要您們的協助。

二、願意一起努力的文史工作者也歡迎與版主聯繫。

三、「天外天古蹟保留連署」也需要大家的支持，歡迎個人或團體參與連署。

2014年7月9日更新：

獲知天外天劇場近期已文資審議結束，希望會有好結果。

2014年8月13日更新：

天外天劇場保存仍須各界關心，歡迎大家轉貼訊息。

原來早已有人默默在關注吳家的歷史！這真是給我的追尋之路打了一劑強心針，他不會就是吳家親戚吧？是一位學

有專精的老先生？或者是一位歷史學者？我從文字對談中不斷地臆測著。

他在臉書網站上深切疾呼，期盼喚起大家關心家鄉的歷史記憶，找回昔日人文薈萃的臺中。要在文史保存與城市發展取得平衡，開啟民間與官方的溝通，構築臺中未來的想像。

他說，隨著鐵路高架工程，附近珍貴的文化遺產面臨拆除危機，部分的鐵軌、庫房、宿舍、防空碉堡等已被拆除，百年鐵路的榮景已不復存在。站在時空的交叉口，被遺忘、被拆除的不只是城市的起源，而是時間累積再也換不回的回憶和人民生活的集體軌跡，而站在這個十字路口的當下，大家應盡其所能守住這個記憶。

我也想為舊城的珍貴記憶貢獻點什麼，尤其在這條鐵道軸線裡，有先祖曾經走過的痕跡。

更重要的是，我想知道他的廬山真面目。

當下我立刻報名格魯克所舉辦的網路活動。

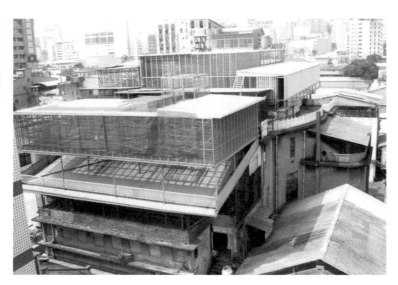

天外天鴿舍時期鳥瞰

舊城花園新劇場

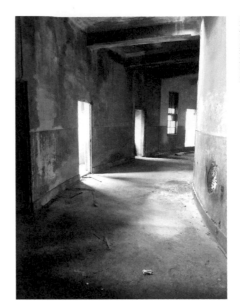

　　11月底的太陽竟然燄熱無比，我眼前有個身穿藍格子棉布襯衫，揹著帆布大背包，足登中古球鞋的年輕大男孩，頭戴耳麥肩上跨著擴音機，汗涔涔地發著傳單資料，可能是格魯克的助理吧！心中滿是疑問，格魯克為什麼沒出現？

　　當大男孩開始導覽，古老的文化景點隱藏舊城的細緻紋理，跟著他的腳步，跨過鐵路、天外天戲院、文青果組合會社、產婆講習所、綠川斜角屋、火車路空鐵橋、老宿舍群、桂花巷、帝國糖廠、香蕉市遺址、老松町車站遺址、林氏宗廟、中南線鐵道、20號倉庫、風華一時的電影產業、裁縫時裝產業、櫟社文人足跡、綠川的水文生態、臺糖園區的湖水生態與森林、鐵路邊綿延的綠色隧道樹海……所有點與點連結的區塊精彩無比，過去臺中人的生活竟然如此優雅美麗，不禁暗暗自忖：真不愧為臺中人啊！

　　我終於確定藍格子棉布襯衫大男孩，就是格魯克本人了！

　　但是不知道為什麼，竟然沒能上前自我介紹。活動後仍在空中請教他一些事。

舊城歷史裡，有先祖努力過的軌跡

　　從臺中舊城鐵道軸線的歷史，往前爬梳臺中的起源。

　　十七世紀開始，越來越多漢人從中國移居到臺灣開墾。一開始大家都聚集在沿海地區，臺南、鹿港、萬華、清水等地，就形成最早的漢人聚落。

　　臺中原為巴布薩平埔族「貓霧捒社」及拍宰海平埔族「岸裡大社」所屬的草埔地。雍正元年彰化縣設立之後，隸屬「貓霧捒東西堡」，至乾隆年間改稱「捒東上下堡」。當年彰化縣貓霧捒東西堡建街地點在邱厝子（柳川一帶）和大溪（已在日治時期阻絕河流，集水於臺中公園的碧湖，原河床下埋入大量杉木與填土，成當今的自由路二段）間，海拔八十、九十公尺的起伏小山崗上（中山公園砲臺），建築砲墩，乃稱「大墩」。臺中市最早發祥之地，一為「犁頭店

日治時期北屯庄範圍涵蓋邱厝子，內與西屯與市區為鄰／西川提供

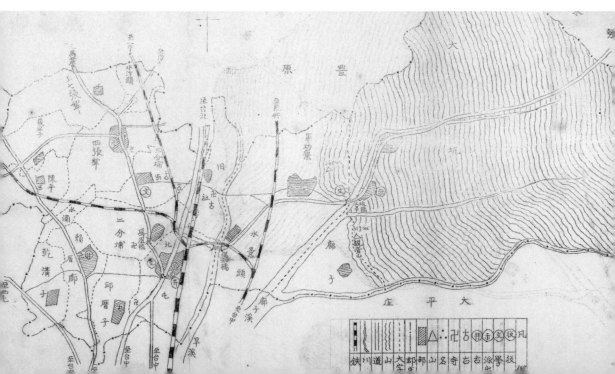

街」即今南屯，另一為「大墩街」或稱「東大墩街」。

1881年（光緒7年），福建巡撫岑毓英考量到臺灣中路防衛不足，想在貓霧捒、上橋頭、下橋頭或烏日庄等地擇一建城。1887年劉銘傳來臺勘察後，確定選擇橋仔頭至東大墩一帶作為省會，亦為臺灣府府治所在。

為何此地會雀屏中選？

外曾祖母的紅眠床講堂中，她曾經說過這段故事。

1889年夏六月天某日，吳部爺（吳鸞旂人稱吳部爺）身穿淺灰對襟錦緞夏褂，安適的端坐在鏤雕描金、鑲嵌珠片的紫檀木太師椅上，單手揉捻著上唇的髭鬚，正指揮傭僕準備應接來客。艷紅的福州一品丹荔，盛放在粉彩燒瓷青綠大盤裡，另一件茶碟碟身飄飛著蝶翅彩衣繽紛，裡頭疊放松子、軟糕等茶點。來者乃臺灣首任巡撫劉銘傳，官拜從二品，穿戴羽毛長翎的圓頂大帽和對襟圓領錦雞袍服，銜朝廷之命前來與吳部爺會商興建臺灣府事宜。

劉銘傳左手撫著翻起的馬蹄袖，右手端起頂級鐵觀音，先鼻聞茶香，再細口入喉，頓了半晌言：

「吾已奏請聖上，認為貓霧捒、上橋頭、下橋頭、烏日

庄四處有內山南北兩水交匯，轉出梧棲海口，其民船可通烏日庄，實可大作都會。」

吳部爺心裡明白，巡撫大人所言建省之區域在橋仔頭至東大墩一帶，涵蓋範圍有東大墩街的三分之一，以及整條新庄仔街至旱溪西側為止，共計三百七十五甲六分餘地之多，而東邊新庄仔街部分的土地，幾乎全屬吳鸞旂所有。

吳部爺習慣性的單手揉捻著上唇的髭鬚陷入沉思，為著戰略上的考量，建立城牆防衛聚落，完成臺灣府城的建設，實為本島陸地防禦聯絡體系的第一要務。當下乃恭敬地應允參與建城工作，擔任董工總理，負責統籌計畫。

相關準備就緒，吳部爺孚當地眾望，夥同臺灣知縣黃承乙、棟字軍統領林朝棟，實際負責監造。省城興建工程有城垣、八門、四樓、衙署和廟宇，他設計八門四樓用土角、竹

1901年改正臺灣實測新地圖中的臺中市街及附近略圖，舊城的範圍也在其內／引自「改正臺灣實測新地圖」局部

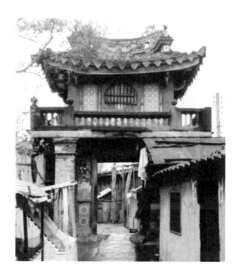

省城大北門明遠樓舊景／李乾朗提供

塹、磚子堆砌城牆，城內市街則用黑糖混麻袋，上填黃土及卵石，鋪成臺中市最古老的窄街。

1889年，吳鸞旂為臺灣建省城於臺中而督工起造的八門四樓，其範圍為：大東門，位於今建成路振興路口；小東門，位於復興路四段東側；大西門，位於舊臺中監獄與臺中地方法院之間；小西門，位於國光路建成路西南向；大南門，位於臺中路興大路口；小南門，位於仁和路東光路口；大北門，位於自由路二段與臺中公園大門外側；小北門，位於衛生福利部臺中醫院前。

然而1891年3月，建城已有初步規模時，劉銘傳稱病未癒，卸任巡撫職務，由邵友濂繼任，其後因經費龐大難籌，新政盡廢，終止築城，並將預訂之省會移至臺北，臺灣府建城工作遂功虧一簣，成了泡沫般的未竟之夢。

1894年中日兩國為了朝鮮東學黨事件而衝突，終引發甲午戰爭，其後清軍戰敗，清廷向日本求和。

1895年簽訂《馬關條約》。依照該條約第二款規定：「中國割讓臺灣全島及所有附屬各島嶼、澎湖群島與遼東半島與日本。」臺灣成為中國的棄物，日本的戰利品，自此陷入日本的殖民統治。占領臺灣的日軍極其兇狠，到處焚毀村莊，肆意殺戮無辜的臺灣人，1895年9月，日軍憲兵隊入聚

臺中，吳家公館旋被徵用。

　　為了方便統治，日本政府決定延續劉銘傳與吳鸞旂的規劃，將東大墩建設成中臺灣的政治經濟中心。1896年臺灣總督府設置「臺中縣」，並將東大墩街改名為「臺中街」。

　　臺中，這個名字首次出現。

　　日治時期，實施「市區改正」計畫，開始拆除城垣城樓以及大量清朝時期官署建築，僅留下大北門上層的明遠樓。1903年臺中公園落成，當時臺灣地方仕紳請願留大北城門樓作為紀念，於10月28日將門樓移到公園內的砲臺山旁現址，初名為「觀月亭」，1948年重新整修後改名「望月亭」。亭中的木匾「曲奏迎神」四字，行書飛揚，非常傳神，是當時臺灣知縣黃承乙於1891年所書題，距今已有126年之久，是昔日臺灣府城的唯一遺物。「曲奏迎神」四字，是因當年大北門外的小丘陵為墓地，故題以「迎神」以表示對墳場孤魂野鬼的敬稱。

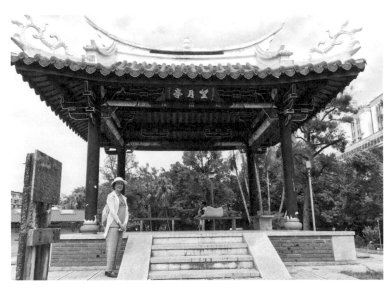

今臺中公園內望月亭

吳家與臺中城市的興起

百年前的一座車站

　　日本領臺之初，在1895年8月於中部設置臺灣民政支部，通譯官吉野利喜馬建議將劉銘傳時期選擇省會之東大墩街作為中部發展重心。1896年（明治29年）臺灣總督府衛生工事外籍技師巴爾頓，提出未來之城市規劃意見書，為確保臺中市具現代都市的內涵，於是將地景水文與京都頗多相似的臺中，以「小京都」的想法畫出方格狀的街區，又順著綠川之水轉了一個角度，街區就在蜿蜒漫漫的綠川、柳川與梅川陪伴下，逐步擴大改正，而臺中車站就在臺中市街的中央起始點。

　　1908年，在日本人的接手下，臺灣縱貫線鐵路終於全線通車。

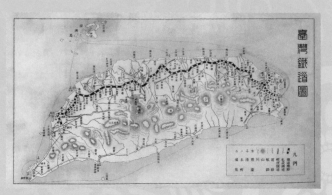

1908年臺灣鐵道圖／西川提供

　　當年吳玉燕桃李年華，留著鉸剪眉髮型，著柔軟的絲綢、鑲邊的立領、精致的盤扣淺粉色的大襟衫，袖口壓一道青白辮子花，下擺著細摺荷葉邊長裙，由數位丫鬟陪同，10月24日這天，也前往臺中公園邊看熱鬧。

　　路上滿是人潮，吳玉燕與丫鬟從公館裡慢慢走出，因幼年纏足的影響，始終凌波移蓮步。途經清水磚造洗石子牆建築精美的文青果組合會社，順道買了紅豔豔的蘋果，穿過桂花巷小徑，小丫鬟們嬉鬧的摘弄幾瓣桂花，香汗淋漓地擠著人潮往公園裡頭去參與盛會。街道上父老攘往熙來，沉浸在歡愉的氣氛中。

鐵路開通典禮，有閑院宮戴仁親王和各地貴賓官員一千名以上與會，總督府為慶祝典禮，特地在臺中市大道兩側裝設百餘盞瓦斯燈，典禮結束後，也成為裝飾街景的廣告燈。特別設計的湖心亭，為縱貫鐵路通車典禮親王的「休憩所」，和親王接見官員、接受謁拜的場所。

吳玉燕（1888-1986 年）

　　這天碧空晴朗，天氣極好，吳玉燕在滿滿的人潮間開眼界，車站廣場經過特別設計的牌樓，與剛完工的新盛橋，再一路經過市區，包括兩旁刻意安排的街屋和燈飾，直到公園大門口，整個臺中街彷彿煥然一新。親王從十二點五分抵達，進入池亭的臨時御所，接受官員的拜謁後，到會場主持大典，然後在土丘上的兒玉銅像前植樹，下午膳畢又在食堂一角的餘興場觀看表演。於四時許離開，前往臺中公學校參觀，傍晚下榻俱樂部（後改為知事官邸）。

　　夜裡月光風靜，燈月交輝，親王坐在北門樓上觀賞點燈會及煙火活動，吳鸞旂與眾多臺中知名仕紳，也多陪伴親王踱步到池亭前後流連，並穿梭通過池島及兩座木橋。

　　一名身著唐裝的年輕詩人參加臺中鐵路開通式之後，將當日的臺中浮世繪紀錄寫成七言律詩云：

　　奉承明詔戒澎臺，鐵路聯成此日開。
　　地盡田疇民庶矣，山環城堞氣佳哉。
　　擎杯父老皆操志，按轡賓僚鳳蘊才。
　　足食足兵群策備，奚憂敢艦海南來。

　　臺灣縱貫鐵路全線開通典禮，以如此空前盛況，開啟臺中繁華的第一頁。

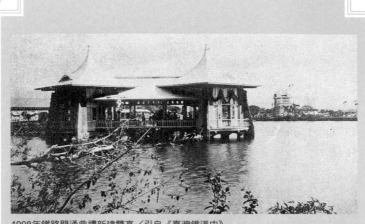

1908年鐵路開通典禮新建雙亭／引自《臺灣鐵道史》

1908年鐵路開通典禮迎禮門／引自《臺灣鐵道史》

1908年鐵路開通典禮會場／引自《臺灣鐵道史》

百年後的車站生活圈

各位旅客——臺中車站百年慶即將啟航！

活動期間不僅有年輕捧油們喜歡的綠空鐵道音樂市集及鐵道文化講座，也有適合爸爸媽媽帶著小朋友一起來參加的兒童活動，更為爺爺奶奶們精選了懷舊金曲來場不老青春同樂會……

「臺中驛」於1917年（大正6年）3月31日，完工。迄今已屆滿一百年。

2016年臺中鐵路高架化工程通車，第三代臺中車站啟用，舊前站站房雖結束運輸功能，仍繼續作為新站建國路側臨時出入口。舊站房預計在新站第二階段工程完工之後，原地保留為臺中車站前廣場地標，並結合周圍相關文化資產轉型為文化設施。

在這百年之中，臺中有長足豐饒的成長。1912年後車站帝國糖廠與中南線興建劃設，作為臺中到內地南投的人流與物產運輸管道，確立了臺中商業、物產集散中心地位；1920

帝國糖鐵臺中停車場／西川提供

至1930年代市區改正後，臺中變得物產豐饒、藝文娛樂頻繁、工商業繁榮、生活富足，短短二十餘年的發展，已成為臺灣相當重要的商業大城。50至60年代，臺中車站人群、貨物南北往返，地面交通運輸熱絡，是臺中的黃金年代。1978年高速公路及兩大交流道的到來，對臺中市原本單核心空間結構帶來巨大的影響，運輸的變革，致使火車站周邊走向沒落，開始出現蕭條景象，舊市區沒落，更逼走了夜市與商圈的人潮。

轉眼，百年一瞬間，養育臺中成長的平面舊鐵道，就要和我們說再見，再也不見了嗎？

一項前衛創新的「臺中綠空鐵道」軸線計畫，正在臺中舊城啟動，希望保留臺中鐵道軸線文化遺產，穿越時空縫合都市，讓鐵道貫穿、翻轉臺中。提出這個創新想法的是一群年輕人，「臺中文史復興組合」結合中區再生基地、好伴、謝文泰建築師、姜樂靜建築師等文史工作團體，共同擘畫一個綠色願景，一起推動鐵道再生。

「它不只是鐵道，它是一個城市的起源。」格魯克說。

綠空鐵道軸線計畫，保留林森路至進德路約1.6公里舊鐵道，藉此進行都市生活紋理的整合、文化價值的保存與記憶空間的重塑。綠空鐵道軸線周邊，有許多深具歷史價值的百年地景，如第二代車站、月臺與老火車、綠空鐵路走廊、鐵路倉庫群、宿舍群、臺糖產業展覽館、中南站、活動廣場、天外天劇場、青果社營業所……不論瀕臨消失或已消失，此計畫邀請所有人走入這些文化遺產，理解它們歷史的過往，並且想像它們的未來。

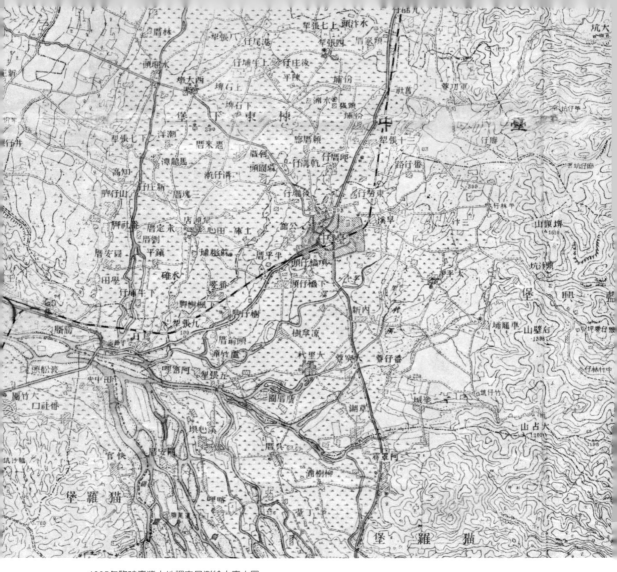

1905年臨時臺灣土地調查局測繪之臺中圖

百年前的豪宅

在興建省城期間，吳部爺為方便接待官員賓客，即於大智路、復興路口（今大智路30號現址），斥資建蓋私人豪華公館一所。

豪華氣派的吳鸞旂公館宅第，是一座庭園式宅邸，周圍一千五百餘坪，前有更樓一座，中座正廳，分前後二進，正廳左右各附臥房一間，兩旁各有住房三棟，每棟一廳二房，皆有天井圍牆；右旁有一書房，亦一廳二房，旁有小池，養魚植蓮，景色殊佳。右後有大客廳一座，廳堂後有臥房數間，前有橋欄，橋下有池塘，可供垂釣。

更樓的造型典雅細緻，樓閣屋頂為四坡五脊，燕尾上有陶龍，大棟下棟之間有雕飾，屋瓦為筒仔瓦、垂朱瓦和垂簾瓦，樓閣前後皆有一門二窗，附有板門透雕窗花，迴廊繞以石質欄杆，另有過水式閣樓，四柱採用方形半石半磚柱，內鋪以圓形木柱，兩側壁皆留兩窗，入門側壁板有畫飾。

此宅當時為臺灣中部極具規模與講究之名宅。

吳鸞旂公館舊景／李乾朗提供

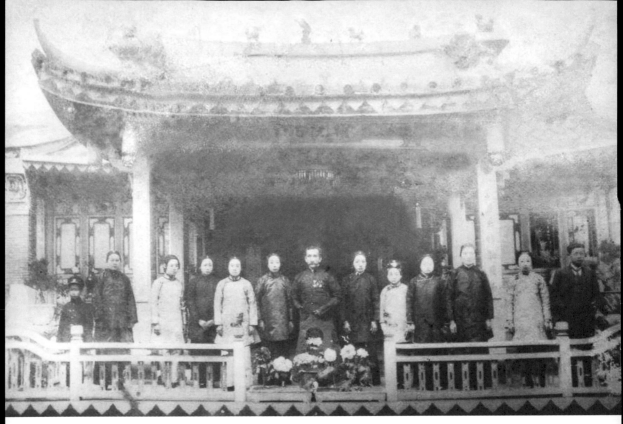

吳鸞旂與其妻妾家人在宅第陽臺前合照／吳哲芳提供

吳鸞旂死後，吳子瑜將宅第賣給基隆礦業鉅子顏欽賢，顏氏又於1952年間捐出成為孔廟預定用地，其後市府因經費難籌，孔廟一直沒能動工，這座古宅就被百餘違建戶占住，宅內建築幾被破壞盡空，呈現破爛不堪的景象。當思及此，真叫人鼻酸感嘆！臺中市政府為了要保存其公館遺址，約在

吳鸞旂用餐時必備的測毒銀針／吳哲芳提供

1980年代拆除公館全部建築，並將更樓部分遷建於臺中公園內，於1983年完工，為目前臺灣僅存的中式更樓建築物。

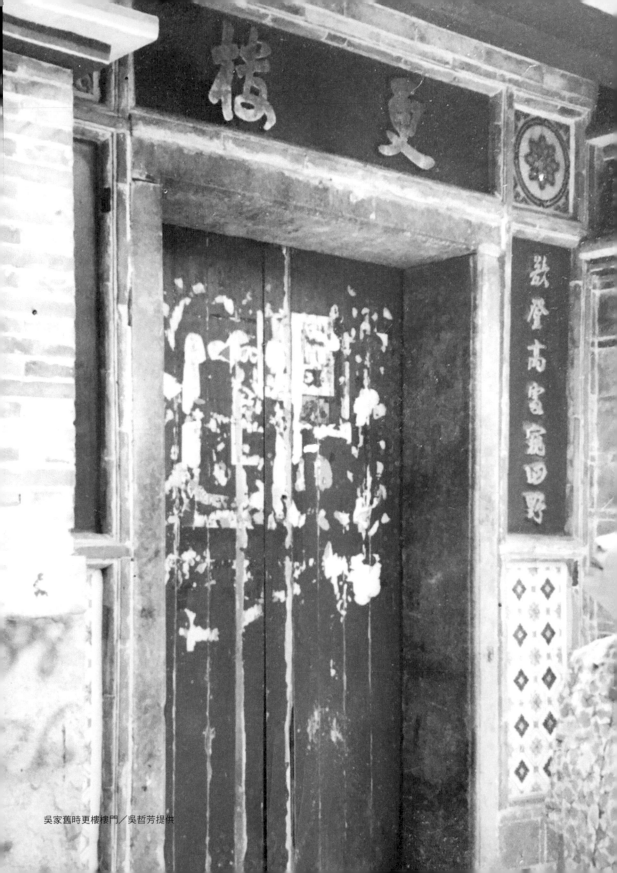

吳家舊時更樓樓門／吳哲芳提供

臺中公園裡的史跡 —— 更樓

　　更樓又稱鼓樓，也是譙樓的俗稱，其設計：下為門，上為樓，用以遠眺守望，並敲鑼擊鼓，以報時刻，故有更樓之稱。臺中公園內的更樓造型古雅，歇山式加上燕尾翹起的屋頂，上層為門房，四周有小欄杆和花磁磚片裝飾，壁上磚工細緻，正面一樓門旁有一對聯：

　　　　欲登高處窺四野
　　　　且聽譙樓報幾更

　　更樓背面亦有一對聯：
　　　　種千里名花何如重德
　　　　修萬堅廣廈不若修身

　　更樓內掛著一座大古鐘。有一樓梯可上下，二樓陽臺四面可行走無阻，亦能望遠。
　　我想像先祖吳鸞旂穿著藏青色長袍，背著單手，一手撫著髭鬚，於樓臺前緩慢踱步，信目遙望，陷入憂國思社稷沉思的情景。
　　於今登高窺野知何處？譙樓不見報更人！

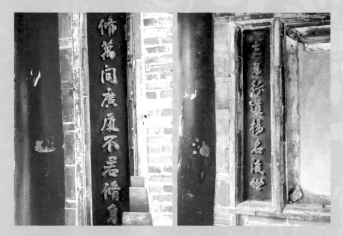

舊更樓樓門對聯之一

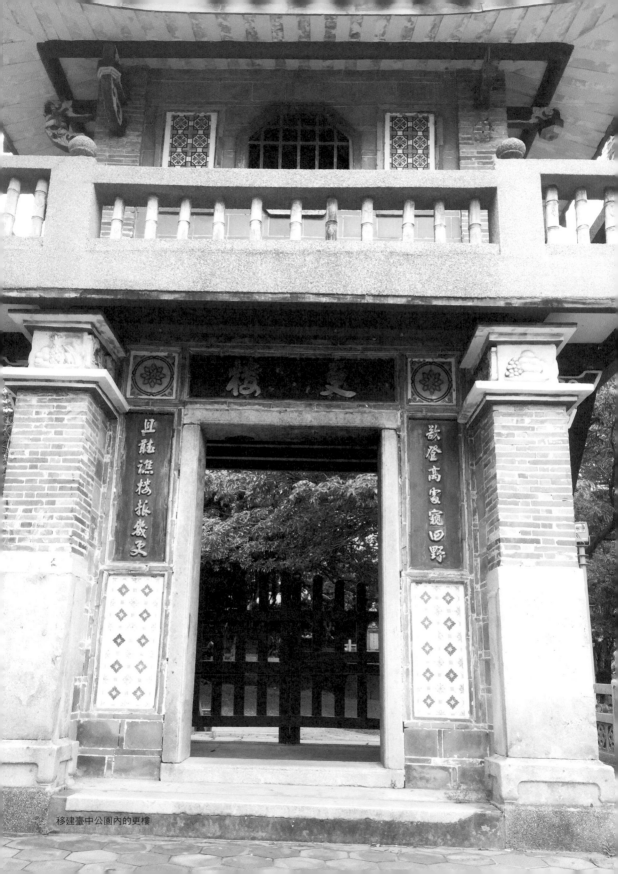

文樓

且聽譙樓振鼓更

敬登高處寬田野

移建臺中公園內的更樓

文獻裡的天外天

　　從格魯克那裡，我也獲得更多屬於天外天的相關訊息，有段文字記載如下：

　　「天外天劇場」，位於臺中市櫻町，1936年3月開幕，為臺中仕紳吳子瑜所獨資興建，是繼臺中「樂舞臺」之後，臺中市第二座由臺人投資興起的現代化劇場。與吳子瑜同為櫟社成員的豐原仕紳張麗俊，在該劇場落成前參觀盛讚：「其規模之宏壯華麗與東京寶塚無二。」該劇場為三樓建築之戲劇、電影兩用混和式戲院，成立後除了上海天蟾京班、福州舊賽樂等班來演外，亦有藝旦戲及歌仔戲戲班臺中明月園等演出。戰爭期，該創場的資料所有人為吳子瑜之女吳燕生，經營者為蔡祥鱗，戰後「天外天劇場」更名為「國際戲院」。將該劇場的多功能設備介紹甚詳，能反映當時臺灣主要的娛樂品項[1]。

　　早期《漢文臺灣日日新報》對劇場興建也有概觀描述，並且得知原先是以「蓬萊劇場」為名申設：

設有演藝部、酒場與俱樂部的天外天

　　臺中市協吳子瑜氏。於其宅後曠地四千坪。將建設蓬萊劇場經申願於當局。建築費。按六萬五千圓。建坪數二百八十四坪。延坪數四百八十坪。可得收容定員。樓上百六十名。樓下五百二十名[2]。

1 徐亞湘，《史實與詮釋：日治時期臺灣報刊戲曲資料選讀》，國立傳統藝術中心，2009年4月1日。

2〈請設戲園〉，《漢文臺灣日日新報》，1933年6月17日。

天外天劇場號外

　　當時的《臺灣日日新報》另有追蹤報導吳子瑜籌畫經過，如「南臺中櫻町　映畫演藝劇場新築　同地資吳子瑜氏　七萬餘圓投」[3]；「臺中／劇場認可」[4]；「臺中蓬萊劇場　吳氏獨營決定」[5] 等。

　　在網路「臺灣大百科」中也有落成時的開場演出：

　　……當時還邀請正在臺灣巡迴表演的上海天蟾大京班擔任開臺演出。這是一座混合戲院，輪流演出戲劇與電影，以歌仔戲和新劇為主。

　　而其中流傳的一則故事最為人樂道：

　　當時臺中「樂舞臺」戲院時常邀請中國上海、福州一帶的戲班前來臺灣演出，吳子瑜經常前往觀賞。由於「樂舞臺」的表演場地不大，觀眾座位使用傳統的長條板凳，所以人人必須擠在一塊看戲。有一回子瑜看戲看到一半正好尿急，起身如廁，未料回到座位時，原先的位子被一名陌生男子占去，子瑜請這位男子讓位，沒想到這位男子非但不願意把位子還給他，還對他說：「椅子又沒寫你的名字！」吳子瑜受到此番刺激，乾脆把自家的戲院擴建開放，取名「天外天劇場」，還購置了鐵製的椅子作為觀眾座椅，並在每一張椅子的椅背上刻鑄「吳子瑜」三字[6]。

　　戰後，吳子瑜賣掉了天外天劇場。

　　像是臺灣人複雜的身分認同般，天外天開始了顛沛多舛的命運。戰後，變成國際戲院，變成太源冷凍廠，甚至變成是釣蝦場，後來甚至將天外天拿去養鴿子。1947年到1975年間，是國際戲院的年代，1975年到2012年則是釣蝦場、電玩店和停車場。

　　2012年閒置至今。

　　天外天在新的主人接手後，經歷多次的營業轉型。然

3 〈南臺中櫻町　映畫演藝劇場新築　同地資吳子瑜氏　七萬餘圓投〉，
　《臺灣日日新報》，1933年9月14日。
4 〈臺中／劇場認可〉，《臺灣日日新報》，1933年9月15日。
5 〈臺中蓬萊劇場　吳氏獨營決定〉，《臺灣日日新報》，1934年1月30日。
6 林良則，《臺中電影傳奇：臺中市百年來的電影風華》，臺中市政府，2004年12月1日，
　p46-48。

而，當年吳子瑜殷切期盼，想以一人之力促成的「南臺中之繁榮」，終究還是沒有實現。甚至，隨著臺中市發展重心的西移，前站的舊城區也不復當年。曾經風華絕代、領先全臺的天外天戲院，就慢慢地塵封在時代的角落裡。

臺中請設戲園之報導，1933年6月17日《臺灣日日新報》

　　追尋家族的故事，那些在時間洪流裡轉瞬即逝的蹤影，與被歷史輕忽忘卻的繁華過往，我紛亂的拼湊著手中的線索。過往歷史的風暴，塵封了無數的史料，但是能找到的資料總是片段而零落，歷史的脈絡從何而尋呢？我沉甸甸的思索著。

　　某個春日斑斕、乍暖還寒之日，我披上外衣，徒步從一個街區走過另一個街區，沿著紅磚道肆無忌憚地進行城市漫遊，隨著腳步的律動，腦海裡也同步思索諸多沉溺的舊事。

　　漫步到綠川邊，發現一家獨立書店，名為「一本書店」。

　　於是，宿命似的，我遇到另一隻蝴蝶。

戲院外牆角兀自生長的朱蓮，令人看見歷史的罅隙中，生命的韌性

蛹・生

怡園奇女子

名園一角屬東墩，曳杖登臨舊北門。
亭立水心人品茗，池開日月客浮輪。
風光似畫迎春夏，士女如雲步曉昏。
銅馬石鐙應已毀，滄桑幾歷古榕存。

——吳燕生〈臺中公園即景〉

一本綠川

　　從復興路臺中創意園區旁轉進綠川河堤邊，馬上從車水馬龍的吵雜轉換到另一種幽靜的氛圍，小小的「一本書店」，就安然的座落在綠流與落葉之間，彷彿是一個與世無爭的隱士。六、七坪的小空間卻是一應俱全，不僅沒有被書塞滿的擁擠感，還能有雅緻的廚房和小小舒適的廁所，面對著書架而坐的用餐方式，更像是在自己家裡一般的自在。

　　書籍在老闆自己做的木作書架上，舒適的等著被翻閱。

　　行李箱裝著詩集，隨時可以帶著去流浪。

　　小書架上的書是老闆和老闆娘想推薦給客人的，不定時更換，桌上有鉛筆和便條紙，方便寫下自己的讀書感想或抄錄短句。

　　好喜歡這樣舒服悠然的空間，完完全全是文化氛圍的風貌。

　　我品嚐完老闆娘Miru自製的好吃到說不出話來的餐點後，趁著客人少的時候，和Miru閒話攀談起來。

　　我們從書店的經營聊起，Miru說：「精彩的書籍豐富了心靈，溫暖的食物滿足了腸胃，生活有書有食物就豐足了。」留著俐落短髮，溫婉的氣質，Miru讓人總有安心的感覺，和她聊天如同翻閱一本安靜而療癒的書。

　　「臺中舊城過去豐富的文化肌理、文人軌跡，已漸行漸遠……」她說，想為老臺中的土地做點什麼，想讓文化慢慢釋放在這孕育她成長的舊城區裡，因此常態性的舉辦「一首詩的朗讀」講座。

　　聽到她說是舊城區在地人，我想起正在著手進行的寫作

綠川旁一本書店／一本書店提供

計畫，順口問了知道天外天劇場嗎？

「我阿公的腳踏車店就在天外天劇場旁……」我在心中一驚：不會這麼巧合吧！我隨即告訴她我目前的書寫，她的回答讓我二度驚嚇。格魯克和她是朋友，他們都是舊城區長大的孩子，對於沒落的後火車站街區，有著無以言喻的深厚情感與特別的關懷。

「請問妳要怎麼稱呼吳燕生？」

「姑婆。」

怡園奇女子

53

綠川寫真

　　綠川原名「無名溪」、「新盛溪」，為臺中市中心四條主要河川之一。綠川水源地流經北區、東區、中區、西區、南區，在大里區、烏日區與南區交界處匯入舊旱溪。

　　日治時期進行市區改正時部分填平與河道截彎取直而呈今貌。1912年（明治45年），臺灣總督佐久間左馬太巡視新盛溪，因河岸景色綠映青翠而改名至今。中山路橫跨綠川的橋樑「新盛橋」，如今更名中山綠橋，是臺中市歷史建築之一。

　　綠川中區是臺中市人文發源地，又鄰近臺中車站等商圈，成為臺中市民與外地遊客對綠川最熟知的河段。

　　沿著綠川再往南走，鄰近有百年歷史的舊酒廠轉型為文化創意產業園區，旁有一間和綠川靜靜對望的「一本書店」，附近還有古蹟林氏宗祠和忠孝夜市。綠川下游未匯入旱溪前，行經臺中市南區舊庄頭，到長春公園中興大學一帶，每年五、六月，黃色阿勃勒盛開時，紛紛吸引單車族騎車賞花。

日治時期綠川風情／西川提供

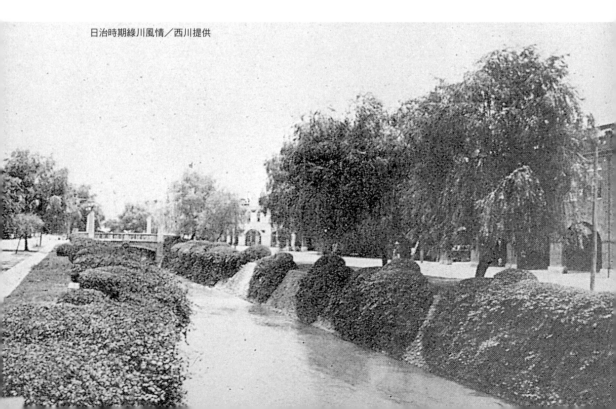

詩壇遺愛奇女子——吳燕生

我的姑婆吳燕生，1914年在北京出生，取名燕生，蓋因北京古名燕京之故。當時吳鸞旂抱孫心切，吳子瑜為了不讓父親失望，曾謊報生的是男孩，因此吳燕生人稱「阿狗舍」，而後，吳燕生的文采表現，果然不讓鬚眉。她自幼隨父研讀詩書，居北京時受到曹錕、吳佩孚的喜愛收為義女，肄業於北京中國大學，專研齊白石《金石譜》，工金石之作。1922年隨父吳子瑜回臺之後，因蒙父喜愛，常隨父側，出入如影隨行。

吳子瑜曾在其詩作〈長女燕生志在中國詩以勖勉之〉當中，寫道：

故國難忘志可嘉，脫身肯在海之涯。

掌朱女勝兒豚犬，不愧延陵舊世家。

又在〈戊寅除夕書懷時在平壤途中〉一詩中書寫女兒給他的無限安慰：

祖遺屋宇勘遮雨，女解經書亦紹裘。

燕生才華洋溢，日治時期在漢文詩壇享有盛名，師事當時詩人了菴王石鵬習詩詞，跟隨父親活躍於詩壇，1930年在全島詩人大會比賽中獨占鰲頭，以〈春蠶〉一詩掄元：

曾得化女入桑林，吐盡柔絲到夜深。

預濟入寒偏作繭，縱教自縛也甘心。

備受矚目之餘，還贏得其他詩人的讚賞，尤人鳳乃作
〈祝吳燕生女士全島聯吟大會掄元〉詩：

　　騷壇角逐奪標時，鋒戰千軍筆一枝，

　　佳句清新如道韻，奇才巾幗勝鬚眉。

　　日治時期，臺灣詩社林立，為促成各地區詩社交流之必
要，於是有聯吟大會的機制產生，1924年全島詩人聯吟會成
立後，臺灣詩人更有團結向心力，和自我認同的安定感，臺
中州的聯吟會包括臺中、彰化、豐原等十一郡，而吳子瑜在
中部聯吟大會中幾次負責籌備和擔任大會委員長之職，推動
漢詩不餘遺力。

　　在子瑜過世後，吳燕生仍積極參與，其後幾年，陸續詩
作都在大會中入選，全臺千餘名詩人中能自萬綠叢中脫穎而
出，可見其造詣。

　　1940年吳子瑜為燕生辦了一場盛大的文人氣息的婚宴，
然而有時再多的祝福，也擋不住緣分已盡的無奈，和蔡漢威
先生的婚姻終以離婚收場。為慮吳家絕祠，乃招贅張先生，
所生二女一子皆為
吳姓。

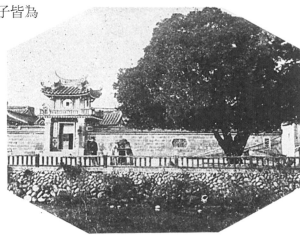

日本領臺後，吳家公館被臺中憲兵隊本部徵用，
畫面中的更樓已遷移臺中公園／西川提供

吳燕生婚宴

　　吳子瑜嫁女於醉月樓，三十多名文士享宴喜酒，賓主盡歡，詩人們以擊缽詩作回禮主人。怡社詩人擬喜酒七律陽韻，次唱「連理枝」七絕齊韻。

　　左一詞宗了菴，借花朵間的葉片高低相稱，隱喻夫妻相處之道，詩云：「花花相對葉高低，偶具無猜費品題。自是生成聯一氣，長條垂不辨東西。」

　　右一詞宗汰公也做與花朵相對應的枝葉並連，取諧音義，意在點出連理枝，接著作：「枝枝相抱葉高低，鎮日無言自滿蹊。一樣並頭蓮在水，鴛鴦同夢又同栖。」

　　傅錫棋是看著新娘吳燕生長大的父執輩，詩作裡懷著深深的祝賀關愛意味：「似分還合並高低，是否同拱一望迷。天際飛飛來比翼，巢營葉底便双栖。」

　　另一詩人讓甫給的賀詞是：「合歡枝上鳳凰栖，綠乍成陰葉乍齊。條必交柯花並蒂，心心相印有靈犀。」

　　這日，中部詩社文人聚集在醉月樓，用文人的方式為吳燕生與夫婿祝賀新婚。

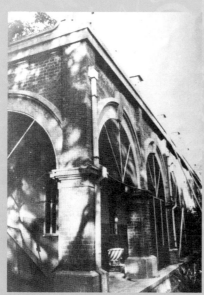

吳家花園東山別墅紅樓

　　1940年6月5日《詩報》225期，特別刊載〈騷壇韻事〉：「本報顧問櫟社詩人吳子瑜氏女公子燕生女史。此次由蔡遜庭氏作伐。與蔡伯毅氏次郎漢威醫學士成琴晉之好。於去五月十八日在臺中神社前舉行結婚典禮。是日吳氏為內祝起見。柬邀櫟社、東墩、大冶諸詞友開擊缽吟會於醉月樓。是日出席詩人卅餘名。公擬首唱喜酒七律陽韻、次唱連理枝七絕齊韻……」。

子瑜過世後，燕生始終落落寡歡，終日守著吳家花園，足不出戶，以家傳的詩詞、金石書畫以及研習音樂自娛。遊覽吳家花園的人都聽說，這裡的紅磚洋房裡住著一位才華絕世的奇女子，然難堵盧山真面目。

依舊是豪華的園邸，依舊是不變的文采，只是生活的磨難，粗糙了女詩人的容顏。燕生和張先生過日子，沉寂而刻苦，原本經營荔枝園的管理，到後來財務發生困境，導致那棟紅磚洋樓被法院查封，數度和親戚們借款度日。

日子雖苦，燕生仍寄情於詩詞。

1975年她代表中華民國出席第三屆世界詩人大會，在會中發表一詩，云：

> 此日瑤章頌白宮，自南自北自西東，
>
> 乘風我亦臨高會，欲展花箋詠大同。

此趟赴美在巴城開會，她遊歷名勝之餘，特地前往憑弔美國詩人愛倫坡之墓，並寫下一首七律：

> 頂禮巴城古墓前，詩家寂靜此長眠，
>
> 萬邦憑弔來騷客，千載琳瑯頌雅篇，

吳子瑜逝世後，臺中市旅館同業公會刊登的哀悼訃文
／引自《民聲日報》民國41年3月25日

聞

臺灣省旅館商業同業公會聯合會顧問
吳子瑜先生痛於民國四十年六月十九
日病逝同人等不勝哀悼　謹此訃
臺中市旅館商業同業公會啓

臺中縣詩人大會時的吳燕生
／吳南俊提供

1973年世界詩人大會吳燕生獲獎慶祝／吳南俊提供

遺像半幀堪作獎，詠鴉一首永流傳，
可憐身後文章富，苦鬥貧窮四十年。

終究是天妒英才嗎？隔年，女詩人便與世長辭。吳燕生就葬在祖塋裡，墓碑中題「傳統詩人吳燕生之墓」，碑右下是她掄元的七言律詩，碑左下是另一首七言絕句，碑後中題「詩壇遺愛」。

歲之詩盟孰肯忘，騷壇孤島見南方
大成殿外飄吟幟，赤崁樓邊闕綺章
長願斯文隨五線，遙懸角黍弔三湘
延平祠畔逢佳節，更上遺忠一瓣香

1978年吳燕生的家人將荔枝園轉賣給建商，改建為東方大鎮住宅，1992年吳鸞旂墓園經內政部公告為國定三級古蹟[7]。

是先祖聽到我的呼喚嗎？或是冥冥中有一條看不見的絲線牽連著，之後的日子，許多無心插柳的尋找，許多線索一一浮現，許多迷霧漸漸撥開，一隻又一隻關鍵性的蝴蝶，紛紛飛來尋找我。

我相信，偶然的相遇，是許多的必然。

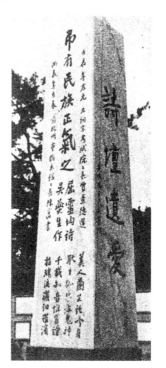

吳鸞旂墓園內吳燕生墓碑題詩

7　1992年5月22日，內政部臺八十一內民字第818277號函。

全島詩人大會師──吳子瑜與櫟社

　　1926年，吳子瑜經表兄林獻堂的推薦，加入中部最有名的詩社「櫟社」，此後常以「小魯」為名在櫟社發表詩文。子瑜雖承家業和前後十多年赴大陸經商並介入民族運動，但其終生志願仍在詩文創作上。他曾自創怡社，與櫟社、東墩吟社唱和，三社社員林獻堂、傅錫棋、蔡惠如、連雅堂等文人，經常在吳家花園以及林家萊園聚會，表面上是吟詩作對，其實為密商國事，籌組會黨，企圖以文化抗日的方式擺脫日人的統治，文人彼此切磋詩藝，以作詩自我遣懷。

吳子瑜

　　櫟社被稱為鼎足於日治時期的三大漢詩社之一，與臺南的南社、臺北的瀛社並稱。雖然都是漢語文言詩社，櫟社的成立及存在有完全不同的意義，從櫟社成員的漢詩作品不難看出端倪。

　　櫟社於1919年倡組「臺灣文社」、發行《臺灣文藝叢誌》月刊，後來改名《臺灣文藝月刊》。《臺灣文藝叢誌》雖然是漢語文言的刊物，但它的內容包括詩詞、論述、小說，世界歷史及人物傳記，已跳脫漢詩社擊吟、徵詩、徵文、聯吟之類的舊思維。

　　回顧臺灣的新文化運動史，櫟社雖然被列為三大傳統詩社之一，但一點也都無損於日治時期臺灣新文化先覺者的地位。櫟社的成員中，林獻堂、蔡惠如不僅是新文化運動的領導者，也是最大的「金主」。

　　櫟社成立之後，不但掀起了中臺灣蓬勃的詩運動，許多地區性的詩社紛紛成立，最重要的是在臺中城成立了一個新的文化集團，而且櫟社的成員橫跨了日、臺兩地，也跨越了新、舊文化界及打破了文化南北兩端分占的固有局勢，成為新的文化運動中心。

　　櫟社文化建城的想像之外，還有更遠大的引領全臺風騷更大更高的期許，表面上是文學家的結盟，但實際上是廣義的知識分子的結盟，是整個社會改革力量的集合，文學、文化旨在掩人耳目。臺灣文藝聯盟和它的機關誌《臺灣文藝》，是臺灣智士的匯總，團結了作家、知識分子，更融合所有反封建、反統治的富有民族意識的臺灣文化界人士於一爐，展開了提高文

學和文化水準的工作。

吳子瑜具足夠的社會地位及財富，他加入櫟社之後，就積極參與詩壇的文化活動，如1924年中嘉南聯合吟會，於吳子瑜的怡園舉辦，1926年、1930年、1935年也都舉辦過全島詩社聯吟大會。

1931年櫟社三十周年紀念撞鐘式，於子瑜的東山別墅舉辦，由吳維岳主持，將銅鐘懸以木架，置於雙楓壇上，由吳燕生女士登壇揭去黃幕，由此可見吳子瑜一家支持漢詩風雅，與櫟社詩壇之間緊密的連結，一直到日治晚期，櫟社的許多活動仍多在吳子瑜的住處舉辦，可見其在櫟社的顯著地位。

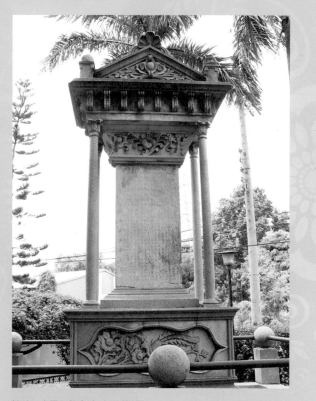

櫟社三十周年紀念碑／西川提供

天外天初相遇

　　靜謐頹然的臺中市復興路四段巷弄矮牆上，突然出現一紙告示：「本棟建物預計於104年8月28日拆除，請與本棟建物有關之水電、瓦斯盡速拆除，謝謝合作！」公告當天，趁著夜黑風高、無人知曉之際，一隻龐然巨獸般的怪手，轟隆轟隆地悶響著，偷偷的劃破黑夜，也劃破了星空……

　　隔天，刺目的日光無情地照穿被開腸剖肚的建物，這棟近八十年歷史的劇院，被挖掉舊時的風華，成堆的廢棄水泥塊和扭曲成結的鋼筋鐵條，宛如外星鋼鐵八腳蜘蛛般的，觸目地聳立在半毀的建物旁，隨處可見的碎玻璃就著陽光反射出瑩瑩白光，玻璃無心，痛著的是臺中舊城的歷史衷腸。

天外天劇場建築殘影

天外天劇場牆面的底層圖案現出原形——「天」字圖騰

臺灣人的大戲

　　臺灣人在臺中經營的戲院有「樂舞臺」與「天外天劇場」。

　　樂舞臺是由臺灣的仕紳共同籌資興建，以「株式會社」的形式於1919年成立，也是臺中第一間由臺灣人所建的戲院，具有特殊的歷史意義。由於當時的臺中座戲院和高砂演藝館都是以日本戲劇表演為主，臺灣人並無法理解與引起共鳴，因此樂舞臺經營之初，上演漢人傳統戲劇，如京劇、福州戲、歌仔戲或播放上海引進的默劇，當年臺灣文化協會和臺灣自治聯盟都曾在這裡舉辦演說活動，是當時臺灣人重要的聚集地。

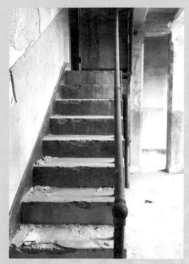

天外天劇場內部殘破的建物

天外天殘影

　　1933年吳子瑜選定臺中市後車站櫻町四丁目自宅後興建了一個新劇場，並於1936年盛大開幕。吳子瑜接受《臺灣日日新報》採訪時表示，蓋劇場並不是為了要營利，所要做的是謀求南臺中的發展。他邀請建造臺中娛樂館的建築師齋藤辰次郎操刀設計，並砸下重資，不管是工法或設備，都是當時臺灣首見。

　　劇場完工時，子瑜問其女吳燕生取何名為佳？[8]

　　她答：「你已經是人上人了，不妨取作天外天吧！」

8　天外天劇場較早原取名蓬萊劇場。

2015年10月初午後，微雨，我和Miru　約好去探訪天外天劇場。

　　第一次走進天外天劇場，寬闊而損壞的空間裡，空氣瀰漫微微的銹蝕味，隨意停放的車輛和摩托車，大片的鐵皮堆滿一地，完整的、捲曲的、混亂的、粗魯的疊放，樑柱上張牙舞爪的鋼筋求救似地外顯，水泥斑駁、掉粉落漆，牆上大片大片的水漬暈染如鬼魅之影，踩踏在滿是碎玻璃和著泥灰、髒水、小鐵片、破磁磚的地面，發出嗶嗶剝剝的聲響，丟在牆角的壓克力招牌看板上寫著：國際鴿舍。一樓的樓面當作停車場，二樓以上就是鴿舍。頹毀的樓梯，梯柱貼著馬賽克磁磚，襯著扶手的鐵件，雖已破舊陳年，仍可見其古典雅致，然而梯與梯之間的踢腳鐵件已不見，被補以水泥代替，猜測可能被不肖之徒挖去變賣。

　　沿著危梯上到二樓，其格局之大器與奇異，真是令人嘖嘖稱讚。屋頂水泥部分均被敲落，裸露出巨大圓形橘紅色八爪鋼筋結構體，近三百坪的寬闊廳堂空間，八卦陣環式的迴廊，四通八達的圍繞其外，每個角落都有樓梯相通，梯與梯之間還有閣樓，高高的閣樓頂上掛著沒被偷走的美麗花形吊燈。

　　繞著建築遊走，回到寬敞的大廳空間裡，令人好奇的是為什麼所有的牆面都被黑色物質所覆蓋？附近鄰居說，在租給國際鴿舍之前，還曾轉型經營泰源製冰廠，黑色物質就是保冷的設備。

　　就在大廳主牆面中，我看到大片黑色物質之間出現奇怪的紅色字體，鄰居表示，被覆蓋住的紅色字體其實是一個大大的「天」字，黑色牆面底下左右兩側各繪有一隻黃虎旗

幟。

黃虎旗？！

1895年清廷與日本簽訂《馬關條約》將臺灣、澎湖割讓日本。臺灣仕紳嘗試各種辦法，請求朝廷收回成命未果，臺灣仕紳只好直接尋求外援。1895年5月25日，原臺灣巡撫唐景崧在二十一響禮砲中就職總統，臺北城內升起以油彩繪製，長3.1公尺、寬2.6公尺的藍地黃虎旗，「臺灣民主國」於焉誕生。但日本軍隊仍登陸臺灣，十天之後，唐景崧便倉皇離臺，臺灣本地的豪紳義勇抗日，雙方血戰五個月後，日軍逼退劉永福，10月21日日軍進入臺南城，號稱全臺底定。臺灣民主國正式畫上句點。

我隱約覺得，歷史的原點就在眼前。

臺灣民主意識的啟蒙、抬頭，是否就在這個古老的劇院裡發酵、生根呢？

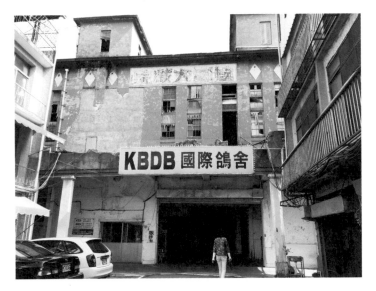

天外天劇場身分的轉變毫無脈絡可循，曾一度變身鴿舍

被黑色物質覆蓋下的牆面裡，到底埋藏著什麼呢？

我想追尋那個原點。

離開的時候，黯淡的天色下，天外天劇場特別顯得孤單、荒涼、落魄，當年的雕花鐵鑄圍欄藝術性地將「天」字鏤刻在中間，四個角落蝙蝠圖樣取意「賜福」，雖已然陳舊，但可見舊時風華；違章亂建的電線電纜，蛛網般的胡亂攀爬在牆壁上；「國際戲院」四個大字的油漆也已剝落，僅能在殘存缺損的隱約中猜測字體；昏暗凌亂的空蕩內裝，有一隻小黑貓忽悠的輕巧閃過，一雙碧眼綠螢螢地帶著窺視的意味。「天外天」孤立街邊，逐漸被夜色吞沒在黑暗裡，恍如塵世裡被淡忘的一角。

落寞、遺憾。

終於和總是穿藍格子棉質襯衫的格魯克見面。他靦腆害羞，但意志堅定，對我說：「我們正站在時間的轉捩點上，不早也不晚，現在不行動，就晚了。」

於是當晚，我寫了一篇關於天外天的文章，投書到網路媒體，想要拋磚引玉，想引起臺中人對於在地歷史建築的關注情懷。

沒想到我引來的，是隻大蝴蝶。

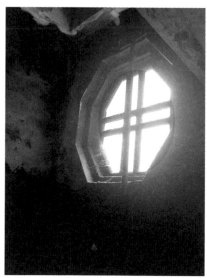

<div style="writing-mode: vertical-rl">天外天劇場遺留的窗花，透過光影書寫，可見「天」字符號鑲嵌在花邊中間</div>

天外天劇場外牆的窗花／李彥旻提供

變 · 局

吳家，一個時代的縮影

晉人揮塵擅清談，吾輩歌詩浩氣涵。
風雅支撐心自苦，切磋年歲十經三。
鐘成紀念垂千古，碑早題名聳翠嵐。
不作憂時傾熱淚，閉門長咬菜根甘。

——吳子瑜〈櫟社紀念大會即事〉

那是一個很棒的時代，也是一個很糟的時代

　　第一次大戰後許多新興國家獨立，爭取民族自決的呼聲高漲，在這波潮流下，為爭取臺灣民眾的權利，設置議會乃成為重要目標。議會設置請願運動是藉由臺灣文化協會的活動推廣至全島。「臺灣文化協會」成立於1921年，雖由蔣渭水創立，但得到林獻堂和吳子瑜的大力支持，林與子瑜是表兄弟關係，自1923年至1927年止，他們積極參與文協的活動，對民眾進行思想的啟蒙，啟發青年之民族精神。

　　隨著東亞的國際情勢出現重大的變化，日本的殖民統治政策在1930年代初期展露擴張的野心，開始大力提倡所謂「大亞細亞主義」。這時臺灣島內最值得注意

林獻堂／引自《臺灣列紳傳》

的呼應團體，是「東亞共榮協會」。這是1933年由地主資產階級主導的抗日團體，林獻堂是地主資產階級代表人物，臺中州內的東亞共榮協會，以「內臺融合」為基礎，促進東亞民族融合為目標。林獻堂常假吳子瑜的天外天劇場舉辦內臺融合之演講聚會。然而東亞共榮協會意圖實現資產階級改革要求，以改善殖民統治壓迫團體的目標，顯然是失敗了。熱心投入會務的臺灣

蔣渭水紀念雕像／西川提供

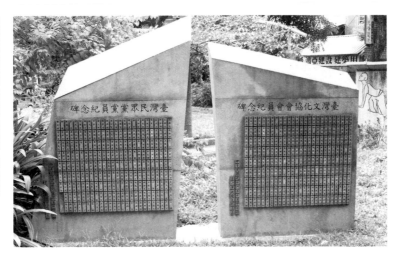

知識分子付出了慘痛的代價，這些代價除了東亞共榮協會之
外，還包括1937年間霧峰一新會、地方自治聯盟的解散，同
年《臺灣新民報》被迫廢止漢文欄等。

　　進入太平洋戰爭之後，地主資產階級長期努力所建立的
臺灣新民報社與大東信託會社也都遭到兼併，吳子瑜是大東
信託會社的重要股東，一切都化為烏有。失望之餘，子瑜全
家遷往大陸，計畫發展事業，1939年搬出臺中市大智路的吳
鸞旂豪華公館。然而赴燕京計畫發展不順，1943年子瑜返
臺，移居太平冬瓜山吳家花園裡的東山別墅，終日優游於山
水庭園中，過著閒雲野鶴般的生活。臺灣應社詩人吳蘅秋有
詩〈次韻吳小魯移居東山〉云：

> 林下棲遲適有餘，歸田賦就合懸車。
> 館名叢桂逢秋草，眼向青山特地舒。
> 淪茗渙爐旋煮酒，種瓜分壠欲栽藷。
> 野蔬足味糧充腹，莫怪時人慕退居。

櫟社壽椿會況
壽星詩星 光耀怡園

1926年9月在怡園舉行櫟社壽椿會盛況報導

　　吳子瑜曾在1926年（大正15年）經表兄林獻堂的推薦，加入中部最有名的詩社「櫟社」，此後常以「小魯」為名在櫟社發表詩文。子瑜雖承家業和前後十多年赴大陸經商並介入民族運動，但其終生志願仍在詩詞創作上。他曾自創怡社，與林獻堂、傅錫棋、蔡惠如、連雅堂等文人，經常在吳家花園以及林家萊園聚會。文人彼此切磋詩藝，以作詩自我遣懷。或許是經商未成，抑或是國族尊嚴創傷，子瑜曾在〈奉酬鶴公祭懷原韻時在北平〉一詩中，表達出舟車山水、經霜年日的人海沉浮之感和一事無成之嘆：

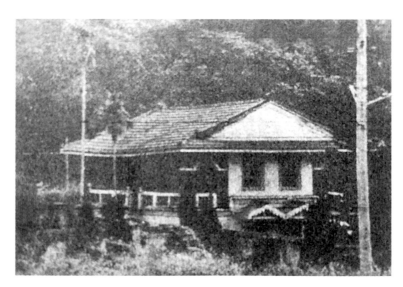

吳家花園叢桂山房

人海風霜以飽經，未成一事欠機靈。

臨池細選松煙墨，破悶唯傾竹葉青。

故里園林頻入夢，世情變幻似移星。

時頒鯉素公偏摯，始終關懷萍散聚。

在〈秋興八首用杜韻〉中的最後一闋，也顯見吳子瑜憂心國難的一種惆悵無奈，不得不然的悲懷：

丘谷縈紆石蹬迤，長堤樹影漾平陂。

黃花晚節留三徑，柏子精忠恥北枝。

塵世潮流時起落，樸純風俗日遷移。

天南四季真如夏，近郊山園橘柚垂。

那是一個很棒的時代，也是一個很糟的時代，我們都錯過也都遺忘了⋯⋯

只成追憶的昔日吳家花園

東山別墅之遊園驚夢

吳鸞旂墓園內有一紅磚建築，稱紅樓，又因於冬瓜山下，雅稱東山別墅。東山別墅占地十餘甲，花果滿園，風景秀麗怡人，極富南國氣息。墓園裡樹木鬱鬱蒼蒼，如此華美的墓園，庭院深深深幾許，這裡還有耳熟能詳的大宅院神祕故事流傳⋯⋯

1926年吳子瑜四十二歲，張蘭英家貧，十六歲入吳家為丫嬛，服事子瑜起居，少女認真好學、蕙質蘭心、聰慧溫柔，教子瑜覺得歡心，子瑜對其疼愛有加。經年的相處相知，愛情悄悄飄進清純的少女心房，小小方寸激盪出癡愛，早以子瑜為千山萬水之所。

子瑜四十八歲那年病痛未癒，掙扎多時甚苦，蘭英則擔心萬分，堅心衛主，心裡許下替主赴死的決心，盼能換得子瑜之命。

某日午間，蘭英趁眾人休憩之時，獨自步上洋樓頂，低眉閉眼一步，踏入雲霧縹緲中，身體變得輕盈，空氣快速衝過耳邊，倒過來的洋樓紅磚那樣豔潋，青空那樣蔚藍⋯⋯蘭英還盡恩情⋯⋯

子瑜對於蘭英的殉情犧牲，哀痛逾恆，念其情深立為側室，葬於祖塋側墓。吳鸞旂墓園中有碑十座，正中墓誌為「龍溪吳景春公同嫡配林純仁太夫人、鸞旂公同嫡配許號爾昭夫人之墓」，右二中題「嫡配蔡綠蘋之墓」，右三中題「故吳東珠之墓」，右四中題「簉室張蘭英之墓」。

我在幾落墓碑中，找到側室張蘭英之墓，印證親族間的傳言。

吳家墓園落成後，吳子瑜很快地又投入另一項更大的建設，也就是1936年開幕的天外天戲院。

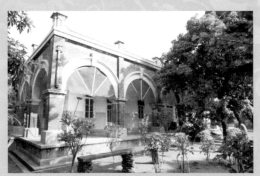

東山別墅紅樓／吳哲芳提供

已經移居美國的舅舅吳哲芳竟然也在網路中相逢了。

他是外婆兄弟的二兒子，在美經商，四十年不曾見面，這次與他在空中相會，卻有種「回鄉偶書」錯覺，只是，少小離家的是他。鄉音未改，兩鬢灰白了，眼前就是個陌生人，然而一旦笑談吳家舊事，仍能重拾血緣的親切感。

我告訴他正進行家族歷史的追索，想以書寫對抗遺忘，以空間換取時間，我想找到屬於家族的每一片拼圖，想還原碎裂斷層的真實意義，或者我想賦予它全新的詮釋角度。

翻開臺中歷史的扉頁，百年以來吳家的繁華，只留下短短的紀錄，被遺忘的人事與建築，都躲在舊時空裡黯然褪色、發霉腐朽，在遺族們的心中更是有繁華散盡的痛楚憂傷。終點有各種形式，但遺憾卻沒有盡頭，繁華在時光中凋零，在記憶中盛開，然而除了記憶，還剩下些什麼？

如果遺忘是故事的最終結局，紀錄就是唯一救贖。

舅舅很能同意我的想法。

有時候人生就是很奇妙，一個插曲、一個轉彎，都有可能創造出更大的能量，產生推動持續向前的力量。

和舅舅重逢之後，我的追尋之路，彷彿沒那麼孤獨了。

天外天劇場的命運與台中車站周邊的發展有極為密切的關係，去與存在在考驗治理者的智慧

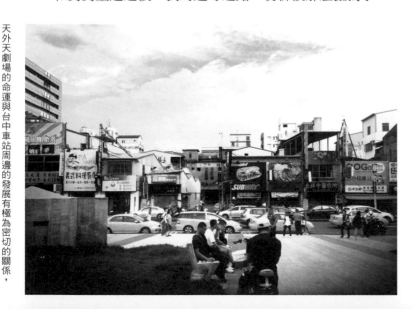

吳家，一個時代的縮影

富甲一方的豪門吳家，是怎麼落敗的？

之後我和舅舅經常聊，整天聊，彷彿要把失聯的那四十年光陰的空缺給彌補回來，從那些越洋對談中，我更了解這個風趣、健談、爽朗、帥氣的舅舅。經過這些時日的追尋，我一直沒有找到終極答案的問題是：富甲一方的豪門吳家，是怎麼落敗的？

快人快語的舅舅傳來一張照片，寫道：「這是阿祖吳東漢的人生警語。」

我和舅舅的共同阿祖吳東漢，是吳子瑜的弟弟。阿祖相當年輕即因肺癆過世，享壽四十。曾與其兄長吳子瑜共同經營「春英株式會社」，此外也與吳子瑜和林獻堂募資籌組「大東信託株式會社」，經營信託業務與財產管理運用、土地買賣與信貸投資等業務。阿祖東漢性格溫和不擅交際，對於人世間的富貴繁華常有如浮雲空虛之感，乃將其感嘆表現在創作上，曾云：「有時星光，有時月光，錢做人。」意思是世間事有錢時好做人，沒錢時做人難；有錢時可見圓亮的滿月，沒錢時月光黯淡，只見得到微弱的星光。」

年輕時的吳東漢

富貴如浮雲，錢財只是如星光、月光般的一時燦爛罷了！

這是落幕的原因嗎？

我想，也許有什麼是可以留在那光

燦和豐美的頂端吧？在歷史遺棄那段華美時代之前，有什麼是我們可以努力的？

　　舅舅說，上帝安排他在這個時機找回吳家子孫，他決定是盡量保存資料及收些遺留物，製作唯一留下來的吳家建物模型，出資拍攝紀錄片，予後代子孫留下美好回憶！

　　人生最遺憾的事，不是做了什麼而是沒做什麼，於是我們決定用文字和模型來保留吳家記憶。在達成共識的當下，又一隻大蝴蝶像是及時雨般的姿態，華麗的與我邂逅。

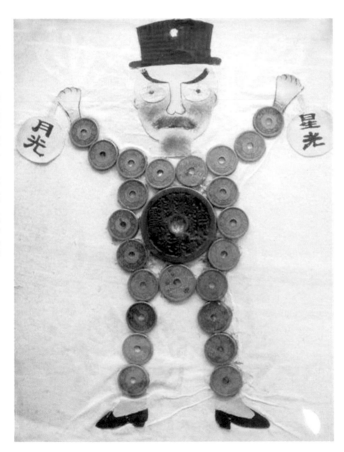

吳東漢的家傳人生警語創作「富貴如浮雲」／吳哲芳提供

化 ・ 成

市街町百年滄桑

草際莎雞擅好音，颼風過處夾塵襟。
玉蘭褪瓣香鋪地，丹荔抽芽綠滿林。
詩味油然思擁被，世情淡極欲灰心。
何來斷澗分泉韻，和我蕭齋抱膝吟。

——吳子瑜〈東山夜坐〉

臺中學，構築出臺中城的輪廓

劉曜華教授，是美國佛羅里達大學都市與區域計畫博士，現任逢甲大學都市計畫與空間資訊學系專任副教授、臺灣中社理事長，曾任臺中市惠來遺址保護協會理事長、春雨文教基金會董事，以及高雄市、彰化縣、臺中市、雲林縣等地之都市計畫委員會委員。擅長研究都市規劃史、非營利組織、區域發展政策、中臺灣區域研究，甚早倡導「臺中學」之研究。

他雖然是屏東囝仔，但對臺中地方發展、文化資產保存的推動不遺餘力，比臺中人更愛臺中。

長期關注在地文化發展與城市的變遷歷程，反思文化歷史發展的特色與價值，關於臺中舊城的過去、現在、未來，劉曜華總是能侃侃而談。

他說，過去教科書對臺中的著墨，多從外族入侵、漢人移民開墾作為起點，省略史前文化數千年的漫長時光，這是很可惜的，城市文化溯源，必須拼湊史前文化的蛛絲馬跡，才能還原一個城市完整的樣貌。要瞭解臺中城市性格的塑造，必須從農業、文化、經濟過程著墨，農業興盛帶動經濟貿易的活躍，街坊的出現、宗教的傳統……在臺中舊城留下

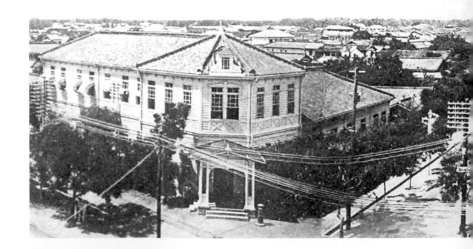

1905年 第一代臺中停車場／西川提供

1917年落成的臺中驛／西川提供

了各種傳說。

　　1887年所興建的臺中省城，構築出臺中城最初的輪廓，臺中的都市意識覺醒，改變了原本分散的聚落型態。1908年縱貫線鐵路正式通車，臺中火車站成為南來北往的交通樞紐，臺中市變成一新興城市，過去散落的農業文明與土地連結，與商業連結，臺中因鐵道開通而轉型成為更適合居住、商業住宅共存的新空間。而如今隨著鐵道高架化與臺中都市更新空間活化，未來期待也發展豐原區成為雙副都心，並改造原本以商業活動為主的中區，讓城市核心區呈現新風貌。

　　我從劉曜華身上，看到一個學者對於臺中這個城市的深切情感，和他談話，頗有「與君一席話，勝讀十年書」之感，我重新學習、思考一個全新的觀點去看待家族過往的歷史。

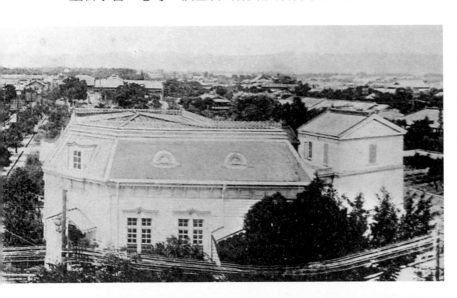

1910年代末臺中市街／西川提供

市街町百年滄桑

話說天外天劇場誌

劉曜華在網誌上如此紀錄天外天的一頁歷史：

　　天外天劇場建築風格為現代折衷主義，建築主體占地約四百二十餘坪，為技師齋藤辰次郎設計之兩層樓挑高建築，屋頂原設有八角樓，規劃容納人數為六百八十人。劇場建築按八十年前之時代背景，等同當代臺中民間人士自行創建類似古根漢美術館及臺中國家歌劇院之建築水準，具高度歷史意義。

1.天外天劇場1936年3月正式開幕：

　　天外天劇場於1936年3月正式落成，劇場本身是一座混合型戲院，輪流演出戲劇與電影，以歌仔戲和新劇為主。當時天外天劇場經營者為吳子瑜叔筆吳松柏先生負責。天外天劇場開放後，劇場內經營有食堂、喫茶店、賣店、咖啡店、跳舞場，轟動一時。當時與吳子瑜交好的文人才子們經常前往觀賞戲劇，吳子瑜所加入的「櫟社」（臺中霧峰林仲衡與從叔朝崧、從弟幼春於1902年所成立的詩社），多次在此舉辦吟詩會，另外「樗社」、「東墩吟社」亦時常雅集於此。據稱，吳子瑜在二戰結束後將劇場賣掉，並將所得款項拿來修建臺北市中山北路上的「梅屋敷」，即目前臺北火車站邊之國父史蹟紀念館（戰後，因該日式料亭曾為中華民國國父孫中山於1913年下榻處，蔣中正於1947年特別指定該地為國父史蹟紀念館，也稱為逸仙公園）。

2.國際戲院（1946-1975年左右）

　　天外天劇場在出售前曾經租給來自臺南真善美劇團約兩年，戰後賣掉後更名為「國際戲院」，專門播放電影。戰後初期上演無聲電影，由一位王先生在現場負責講解電影內容。

　　天外天劇場產權在戰後先移轉到張先生及王先生名下，各占百分之五十股份，並改組為國際戲院，1970年代臺灣退出聯合國後，張先生家人選擇移民出讓股份，王氏家族加購百分之

天外天劇場招待券／陳正憲提供

天外天劇場開幕紀念瓷碗
／吳哲芳提供

二十股份，總計擁有七成。國際戲院歷經全盛期直到1970年代才轉型他用，前後約三十年。根據戲院附近鄰居所述，天外天劇場轉型國際戲院後，歷經日本電影、臺語電影、歌仔戲等階段，並表示許秀年、狄青小時候五、六歲的時候，皆在此演戲出身，也與後車站劉文和五子歌仔戲團淵源甚深。

1948年1月8日天外天戲院上映《龍鳳花燭》廣告

1948年1月4日天外天戲院上映《亂世英雄》廣告

1948年1月1日天外天戲院上映《間諜忠魂》廣告

3.泰源製冰廠（1975-1993年左右）

早期負責國際戲院經營的魏先生所述，戲院關閉後轉型經營泰源製冰廠，供應附近商家需要，後因氣爆火災，擔心阿摩尼亞外洩問題，製冰廠也走上關門一途，前後將近二十年左右。因應製冰廠需要，一二樓結構體也在此階段受到改變，劇場中央座位區的上方加蓋填平，成為一二樓格局之建物。

4.釣蝦場、電玩店及國際鴿舍期（1993-2012年左右）

約在1990年代初期，製冰廠結束後，整棟建築改出租釣蝦場兼電動玩具店，一二樓屋頂陸續填平，結構體嚴重改變，戶外化糞池及圍牆也做了調整與填平。後來租戶又在屋頂戶外搭建國際鴿舍，鴿舍的鴿子數量約在千隻上下，鋼構建築搭建在主建築上方及屋頂區，並沒有使用內部空間，也因此鴿舍主人進出係利用屋外階梯，2012年開始鴿舍拆除後退租出場。釣蝦場及鴿舍經營期約二十年左右。根據王家後代回憶，1997年頂樓八角亭因為年久失修，不得已只好拆除。

5.停車場閒置期（2012年迄今）

鴿舍經營期間，劇場內部空間即有部分移作出租停車場使用，2012年鴿舍離場後，劇場內外轉型為簡易停車場，目前建物處於閒置狀態，內部結構已歷經多次使用改變，原劇場面貌已不復見，鴿舍拆除後，原鋼構屋頂已經被拆除，只剩下原建築留下的結構及鴿舍底部鐵架。

如果八十年前在臺中，兩個唐吉軻德

　　某日和劉曜華在咖啡館會面，講到了他關於吳家的研究心得，他說：「八十年前的臺中，出了兩個築夢者，一個名叫做吳子瑜的唐吉軻德，他生於1885年清朝的臺中省城，他的父親吳鸞旂是另一個唐吉軻德，1889至1891年，當時的臺灣巡撫劉銘傳請他協助在臺中興建臺灣第一座，也是唯一一座臺灣省城。老唐吉軻德為了蓋省城，還自己花錢蓋了招待所，地點就在今天的大魯閣新時代購物中心，可惜的是，劉銘傳的繼任巡撫邵友濂，不願意到臺中履新，最後他大筆一揮，臺灣省政府改設在剛完工幾年的臺北府城內。」

　　「吳子瑜雖然生在臺中，卻長在新中國。中華民國成立之初，吳子瑜來到北京、上海做生意，直到1922年老唐吉軻德去世，他才回到臺中負責興建吳鸞旂在太平冬瓜山的別墅與墓園。

　　一個三十多歲的清朝人，回到日本人統治的臺中後車站區，他花天酒地、吟詩作樂的過日子。當他看到後站的移工緊貼在吳家花園別墅的牆壁聽戲時，他大筆一揮，在1936年蓋了臺中有史以來最大的民間劇場：天外天，裡面有顏水龍的埃及壁畫，這時候的他心裡應該想著：『日本人只想發展站前商業區，我就力抗群魔，自力更生，蓋個天外天大劇場，發展南臺中。』」

　　「但是，吳子瑜運氣很背。十年後，臺中天空的政權又輪替了，這次換成國民政府主政。灰心之餘，他在往返臺灣與中國多年後，決定回臺中賣掉天外天，幫他的朋友孫中山在臺北蓋了紀念公園，然後在父親的墓園故居——太平終了一生。1952年他在太平冬瓜山過世。

　　就這樣，一個歷經三個朝代的臺中人，憑著唐吉軻德

吳家花園殘影　　　　　　　　　傾危的天外天劇場內部空間

式的精神在臺中這塊土地留下一個龐然建築,之後的六十年
卻是一次又一次的歹運:國際戲院、風化區、製冰廠、釣蝦
場、鴿舍、停車場,一次又一次見證後站區的衰敗與邊緣。
唐吉軻德的天外天變成紙風車,任人擺布、隨風飄散、即將
走入歷史。」

　　「請想想看,天外天就在臺中火車站的正後方,臺中人
竟然允許埋身商業區的天外天劇場變成釣蝦場、國際鴿舍,
卻渾然不知。這是時代的悲劇,還是唐吉軻德帶給臺中人的
黑色幽默?」

　　劉曜華版本的唐吉軻德故事,充滿戲劇張力的想像。

　　有朝一日,會不會有另一個唐吉軻德現身,帶著東區再
生的夢想,以更宏觀的布局,找回天外天的春天呢?

　　受到劉曜華的鼓舞,我們一起開始著手構築、實踐、追
求吳氏家族所未完成的夢,關於臺中市的過去、現在與未來
的故事。

梅屋敷的溫柔革命──吳子瑜的義風

吳子瑜的民族文化活動及思想，受其表兄林子瑾影響至深。兩人曾在二次世界大戰後，於北京成立「臺灣革新同志會」，宣揚民族革命活動，吳子瑜也因林子瑾擔任吳佩孚的法政顧問，與吳關係相當密切。林子瑾有詩一首〈詠臺灣抗日軍旗黃虎旗〉感嘆臺灣民主國之早夭：

> 一場春夢了無痕，畫虎人爭笑自存。
> 終是亞洲民主國，前賢成敗莫輕論。

1922年，吳子瑜參加由臺灣人組成的北京臺灣青年會，與胡適、蔡元培、梁啟超等中國北京知識分子共同支持民族活動，宗旨名為研究中國文化，實為企圖脫離日本人統治，此舉引起日本官方敏感注意。辛亥革命成功中華民國成立後，他受到孫中山實業精神感召，積極興辦實業，從臺灣轉移資金到中國建設民生事業。

梅屋敷是日治時期臺北著名的高級料亭，位在北門町。戰後，因該料亭為中國國民黨臺灣省黨部所接收，當時的省黨部祕書長邱念臺特邀吳子瑜修建梅屋敷，更名為「新生活賓館」。吳子瑜因為崇敬孫中山，出售天外天戲院，將所得費用投入整修臺

梅屋敷庭園／西川提供

北梅屋敷，出資一百多萬元始修建完成。1947年新生活賓館開幕後，吳子瑜受蔣介石頒贈「義風可欽」匾額一座。

根據追查了解，孫逸仙公園的兩塊土地確實是接收日產而來，北段土地1951年先交給臺灣省交通處，後又移交給其他公務單位。南側紀念館土地原本是日本人土地，戰後被國家接管，但是卻在1960年轉賣給國民黨，因為屬於公園用地，臺北市政府花大錢徵收為公用土地。日治時期至光復後，此處確無建物登記資料，因臺北市區鐵路地下化工程，遷移至原址北方重建，於1987年興建完成後，由臺鐵局移交市府，市府於2007年辦理建物所有權第一次登記。該重建後之建物符合建築法第九十九條第一項第一款規定「紀念性之建築物」，報經北市府1986年許可，依法免申請使用執照。

走訪國父史蹟紀念館，我不禁揣想，當年吳子瑜命吳燕生、吳京生管理經營新生活賓館，期間歷經「二二八」事變，賓館成為動亂之中的庇護所，然而這些歷史足跡，在紀念館裡的文字介紹中都了無蹤影，我不禁感嘆，歷史記載的真實性為何呢？

縱然時光向前走的每一個回頭，前一刻都是歷史，而先人已杳，匾額流落何方？我在紀念館的小橋流水之間，看到吳子瑜的義風，在臺北街頭隨風而逝。

會席料理店「梅屋敷」／西川提供

族繁不及備載的蝴蝶們

之後的許許多多蝴蝶，像天使般的來幫助我們，一切的轉變與發展，都像是水到渠成般的不可思議，這個無心插柳的追尋之旅，一旦開始，就停不下來了！

日子沉浸在忙碌的書寫，以及探訪和家族相關的人事當中度過。某個炎夏，我得知臺灣文學館館長廖振富和中興大學臺文研究所共同舉辦「被遺忘的臺灣人：林子瑾、吳子瑜、吳燕生」學術研討會。

終於，文史學界開始認真研究曾被時代遺忘的人——吳子瑜和吳燕生。

我出席了研討會，很意外也很驚喜地，和姑婆吳燕生的子女見到面了！

吳北和是姑婆的女兒，雖然從未與姑婆和姑姑見過面，但這陣子經常研讀姑婆的詩作，撰文書寫她的一生，彷彿已然和她熟悉。看到姑姑吳北和時，心中的驚訝，倒不是在此場合遇見她，而是彷彿乍見吳燕生從書裡老照片中走出來了，太像了！髮型面容的相仿，氣質神韻的遺傳，十足的吳燕生再世。

吳南俊，是姑婆之子，身為建築師的他，任職臺北一家知名的建設公司總經理。溫文儒雅，身上帶著吳氏遺族的血液，他的法蘭絨深色西裝，卻不知怎麼給人有末代貴族的錯覺。

席間許多專家學者蝴蝶們，鑽研吳子瑜和吳燕生的生平事蹟與詩作，身為家族的一分子，與有榮焉，對於家族追尋的故事，我找到更多線索與拼圖的碎片。

吳鸞旂家族直系與姻親關係圖示

吳鸞旂

- 吳映雪 —— 聯姻：嫁林文鳳之子林澄堂
- 吳子瑜
 - 吳燕生
 - 吳京生
- 吳東珠 —— 吳京生
 - 吳南藩
 - 吳南鎮
 - 吳南靖
- 吳玉屏 —— 聯姻：嫁新竹鄭欽雲
- 吳玉燕 —— 聯姻：臺中北屯賴崇棠
- 吳東漢 —— 聯姻：娶林耀亭長女林桃英
 - 吳應生
 - 吳喬生
 - 吳蓀生
 - 吳寅生
 - 吳珍石
- 吳東海 —— 吳慶生
- 吳玉釵
- 吳玉鶴 —— 招婿臺中名醫張重賓

吳系家族系統表

```
                                                          ┌─ 吳國典 ── 吳帥
                                                          │
                                                          └─ 吳國忠 ── 吳懋
                          ┌─ 吳郡水
                          │  （文海）
                          │
              吳補生 ──────┤
                          │  吳郡林
                          ├─ （文漢）
                          │
吳錫泰 ───────────────────┤                  ┌─ 吳世同
（渡臺組）                 │                  │  （吳仁記）
                          │                  │
                          │  吳郡山          │  吳世繩
                          └─ （文清）── 吳德昌 ┼─ （吳福記）
                                             │
                                             │  吳世和
                                             └─ （吳祿記）

                                          黃靜慎          吳懋
                                             ↑            （吳景
                                             │
                                          吳國圭 ─────────  吳懋
                                          （吳信記）
                                                          吳懋
```

吳鳳年 —— 吳在甲 —— 吳樹長

吳和尚 —— 吳筱霞 —— 吳守禮

吳映雪 —— 聯姻：嫁林文鳳之子林澄堂

吳東璧
（子瑜） —— 吳燕生
　　　　　　吳京生
　　　　　　（過繼）

吳東珠 —— 吳京生 —— 吳南藩
　　　　　　　　　　　吳南鎮
　　　　　　　　　　　吳南靖

吳玉屏 —— 聯姻：嫁新竹鄭欽雲

吳鸞旂

吳玉燕 —— 聯姻：嫁臺中北屯賴崇棠

吳東漢 —— 聯姻：娶林耀亭長女林桃英 —— 吳應生
　　　　　　　　　　　　　　　　　　　吳喬生
　　　　　　　　　　　　　　　　　　　吳蓀生
　　　　　　　　　　　　　　　　　　　吳寅生
　　　　　　　　　　　　　　　　　　　吳珍石

吳東海 —— 吳慶生

吳玉釵

吳玉鶴 —— 招婿臺中名醫張重賓

招夫林染春

吳杏元
（過繼）

吳子衡
吳子謹 —— 吳松柏

吳堡旂

吳慎修 —— 吳鳳娥 —— 吳仁祐
　　　　　　　　└── 招夫張淑荷

吳薪樸
（番薯）

滅・寂？

紀錄片側寫

中州覽勝倚橋欄，兩岸藤羅映碧湍。
潋灩晴波娛耳目，潺湲逸韻洗心肝。
芊疑公望期君釣，琴似伯牙遇友彈。
逝者如斯雖不競，出山趨下守清難。

——吳燕生〈綠川流水〉

如果遺忘是故事的最終結局，紀錄就是唯一救贖

　　電影《一代宗師》中說：「人活一世，有的成了面子，有的成了裡子，都是時勢使然。」是的，一個繁華落盡的家族，一段被世人遺忘的歷史，甚至一間無法被指定成為歷史建築的古老戲院，都因時勢變遷中的各種因素，終於被遺忘，被錯過，甚至被誤解，當時多少繁榮華光，都成了握不住的手中沙，沒有誰是主角，都是時代的眾生相。

　　然而歷史的真相建構或詮釋，不應當淪為特定族群、政治立場、意識形態或時空偏見的俘虜，或許我們可以面對歷史，以另一種新的視角，讓過去、現在不同的人，甚至被輕忽的角色都能有出場說話的機會，體現歷史多元與豐富的面貌與本質。

　　簡媜在《天涯海角——福爾摩沙抒情誌》寫道：「每一支世族遷徙的故事，都是整個族群共同記憶的一部分，當我們追索自身的家族史，同時也鉤沉了其他氏族的歷史……」。

　　是的，我重新審視這一路的家族史追尋，從親族口中知道了更多以前未知的家族祕密；從專家學者的研究中，認識更多看待家族歷史的角度；從文史工作者的身影中，了解更多家族在集體文化記憶中的意義。然而，我越想爬梳得更清晰，挖掘得更深更廣，發現的線索越多，心中的謎團就越大，該從何說起才能把整個歷史脈絡說得清楚呢？

　　我想，唯有記錄下來，才能解惑。
　　如果遺忘是故事的最終結局，紀錄就是唯一救贖。

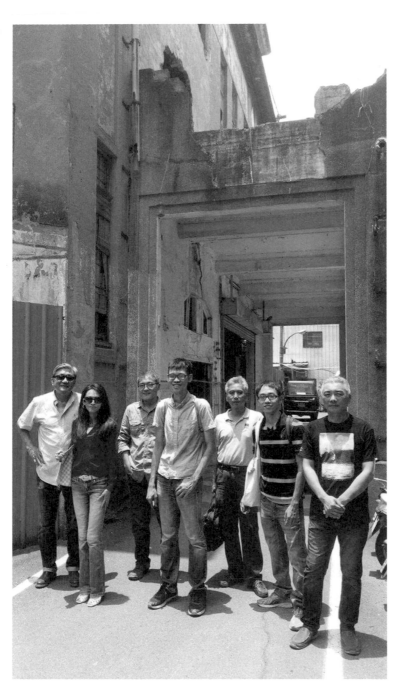

紀錄片拍攝啟動後，一行人拜訪天外天劇場合影

萬事俱備，只欠東風

　　舅舅是信念的實踐者，「起而行」就是實踐者的信仰。很快的，決定要拍紀錄片的瞬間，他已經訂了從美國回臺的機票，日期在一個月後。

　　我的書寫仍持續進行著。

　　同步著手的是天外天模型戲院的製作。要製作模型之前，必須先把功課做足才行，我們參酌了劉曜華對於天外天戲院歷史的研究，藉以釐清模型該如何製作、紀錄片的結構該如何安排等等。

　　劉曜華的研究鉅細靡遺，來龍去脈也做了詳盡的田調實地勘察，在網誌上紀錄詳盡的歷史脈絡有極大的幫助，並引薦謝文泰建築師與我會面。謝文泰懷抱著對老臺中的往日情懷，花三年時間規畫重建工程，改造樂群街第五市場邊日治時期舊警察宿舍群的老建築成為臺中文學館。他說，如果老屋是古詞，那麼公園就是新詩，在老市區的土地上創作，完成一條以空間書寫的文學之路。我心想，由這樣一個建築文學家來製作天外天模型，就再好不過吧！

　　可惜謝大師太忙碌了，他另外推薦了一位測繪模型的專家姚良居老師。他是唯一以3D雷射掃瞄技術應用於建築、土木、防災、監測及數位典藏之專業老師。

　　姚老師說，古蹟歷史建物掃瞄立面圖建置，必須應用點雲資料來處理。

　　點雲資料蒐集好之後，仍是要交由建築師來製作3D立體模型。孫建築師，是個清瘦斯文的人，接下來的VR動畫模型的製作，就委託專業的他。

　　至此，萬事俱備，只欠東風！

3D 重現天外天劇場

點雲資料處理

　　什麼是「點雲資料處理」？乍聽起來很像一門高深的科技技術。測繪模型專家姚良居老師表示，古蹟歷史建物掃瞄立面圖建置，今日皆須應用點雲資料來處理。

　　「3D掃瞄儀就像照相機，只是照像機蒐集的資料都是二維的X、Y的色彩資料，而3D雷射掃瞄儀則是測量物體到雷射掃瞄儀中心原點（0，0，0）的距離。」姚老師補充說。

　　懂了，照相機處理的是平面二度空間，而3D掃瞄儀是處理三度空間的事物。「3D雷射掃瞄儀的用途是建立物體幾何表面的點雲（point cloud），這些點雲用來表現物體的表面形狀，愈高解析度（高密度）的點雲可以建立更精確的模型。若搭配照片機或是攝影機掃瞄儀，除了能夠取得物體表面顏色，同時進一步可在點雲重建模型的表面上貼上材質。讓點雲模型充滿真實感。」數學物理一向不好的我，簡直是鴨子聽雷啊！

　　姚老師很有耐心的解釋，在建築行業中，傳統的測量主要依靠人工進行，使用的工具一般為鋼尺、卷尺，好一點的會使用到測距儀或者全站儀，但是這些設備常常不能得到完整的測量資料，需要多次往返現場，在耗費了大量的人力、物力和時間，之後得到的結果也並不夠精確。而點雲資料可精準保存目標物不規則表面變化的實際尺寸與影像空間資訊，點雲為大量點資料的集合，當視角過於靠近時，會有穿透及發散現象的特性產生。因此很適合應用於複雜的古蹟歷史建物掃瞄和製作模型上。

　　點雲資料蒐集好之後，仍是要交由建築師來製作3D立體模型。

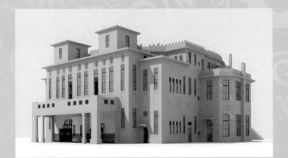

3D重建天外天劇場之立體圖

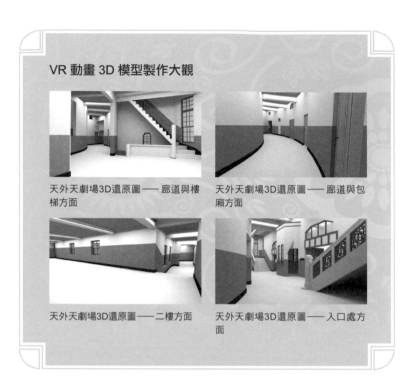

VR 動畫 3D 模型製作大觀

天外天劇場3D還原圖——廊道與樓梯方面

天外天劇場3D還原圖——廊道與包廂方面

天外天劇場3D還原圖——二樓方面

天外天劇場3D還原圖——入口處方面

天外天劇場重建模擬圖

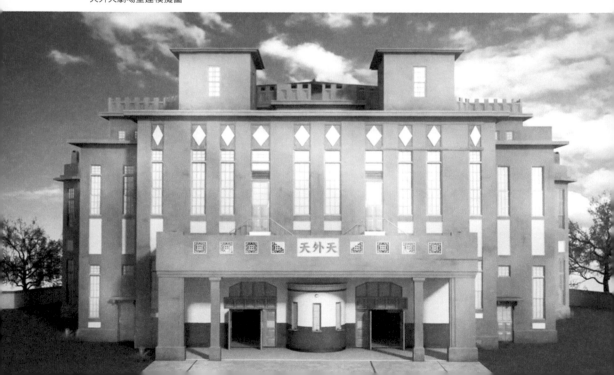

天外天再相遇

2015年4月初春，徹夜聽著春雨的淅瀝，次日午後，來到深幽的中區舊城，百年的街區巷道，猶有舊日餘華，在淡蕩的春光下，一種素素的、似有卻無的色彩在新舊建築並陳的紋理裡透出，潮溼的舊城街道，上了一層朦朧的粉彩。走在車水馬龍的復興路與綠川舊河道交叉口，我在橋頭駐足了一會兒，看著綠川水細細、緩緩、盈盈地流動著，我想起吳燕生的詩句〈綠川流水〉：

中州覽勝倚橋欄，兩岸藤羅映碧湍。

激灩晴波娛耳目，潺湲逸韻洗心肝。

芋疑公望期君釣，琴似伯牙遇友彈。

逝者如斯雖不競，出山趨下守清難。

女詩人眼見臺中風光明媚美如畫的景緻，兩岸的藤樹映照著湍流的綠川水，豔陽映照下川水波光閃閃，水流聲韻聽來怡人舒適，然而逝者如水流，要留住時光是如此困難啊！

三千弱水百年癡纏，看盡多少人事變遷，橋下的春波綠水，看盡多少當年事……但是隨著時間與空間的移動軌跡，推移累積的歷史仍是不容遺忘。

待解的神祕符碼——七個圈圈的圖騰

天外天劇場入口處，洋灰地面上，鑲滿綠色二丁掛正方形小方彩磚，在這些小磁磚之間，留下一大圈約有半徑十公尺挖除的痕跡，根據鄰居康先生說，這是入口處售票亭的位

置。我們走訪當初在天外天劇場擔任售票員的王張桃女士，現年八十餘歲的她，仍然耳聰目明，只可惜前塵舊事的印象模糊，看到舊照片，只能似有若無的點頭稱是。

八十年前的老建築已然腐朽，老兵尚存，將領卻在何方？想到辛棄疾〈永遇樂京口北固亭懷古〉一詩中寫道：「……可堪回首，佛狸祠下，一片神鴉社鼓。憑誰問：廉頗老矣，尚能飯否？」

我心中不禁感嘆著。

再往裡走，就在售票亭處的後方牆壁上，發現一處七個圈圈串在一起的白色浮雕，很是特別的圖騰。問過教授、文史工作者、古蹟鑑定的專任教授，甚至是附近鄰居，無一識得。

七個串在一起的圈圈，刻在入口處的牆上，代表著什麼意涵呢？是否和吳家家徽有關？像個謎題般的圖騰，竟然困擾著我。

偶日，在網路瀏覽到七帝錢的圖樣，和七圈圖騰非常相似，趕緊上網GOOGLE「七帝錢」：

七帝錢：順治、康熙、雍正、乾隆、嘉慶、光緒、同治乃清朝七個皇帝，七帝錢得天、地、人三才之氣加上七帝之帝威，故能鎮宅、化煞，保平安並兼具旺財功能。……

將我的發現和劉曜華討論，他的思維果然更為深刻。

「很有趣的想像。然而這種帝治時期的圖騰，如何在現代社會轉化意象呢？」

「老師不覺得吳子瑜本就是個多重轉化的政治傾向嗎？」

「當代人理解需要轉化的圖騰，可能會陷入八股情結。」

「將圖騰轉化解釋為，七帝錢象徵放入口處，取其招財鎮宅之意，是否隱含抗日意圖？」

「在有限資料下，所作的解釋有助於對吳子瑜此人和天外天劇場的認識。」

這個神祕符碼，在我們的討論下，除風水之說外，多了政治意涵的猜測。然而，微光中隱隱出現疊影的圖騰浮雕，不語，任由時光荏苒蒙上多少薄霧飛沙，不凋，留予後世無限想像與猜疑。

子瑜啊子瑜，你能告訴我嗎？

天外天劇場收銀處裝飾圖案，有如「七帝錢」圖騰

隱藏版符號──更衣室牆面塗鴉

康先生著實熱心，他說小時候時常在天外天的建築裡穿梭，如入無人之境，閣樓與閣樓之間，暗梯與暗梯之間，窗帷與窗帷之間，他在每個細小的空間中和友伴迷藏嬉戲。

「天外天的建築特色，它的迴廊轉折空間，實在太有特色。」

雖然後來轉手經營其他行業，他便不能再進入天外天這棟建築，然而憑藉著孩提時的記憶，他仍熟門熟路的帶領我們踏進彷彿只有他一人知道的隱密空間，隨著他的腳步，我們穿遊過一個又一個時空。

　　「這裡的牆面，其精彩將令你們驚嘆！」

　　我們彎身低頭，在樓與樓之間的夾層空間裡，跨進一個寫滿故事的魔幻境地。

　　「這裡應該是表演者的更衣室或是休息室。」康先生說。

　　深灰色炭墨化的四面泥牆，寫了滿滿的詩句，一首又一首，完成的，未完成的；落款的，未落款的，有些字雖模糊難辨，但細猜之也不難懂，盡是辛酸血淚之感嘆，或是情愛相思之苦語。說得精確一些，應該是說將詩句「刻」在泥牆上，一筆一劃，字字心如刀割，半行字，刻一種心緒；一首詩，刻一個故事；兩句斷腸，刻一枚身世；十行心情，刻一個時代。

　　這個被遺忘的空間裡，究竟埋藏著多少當年的風起雲湧？！

　　楊松長得一身清俊，劍眉星目，上了脂粉穿了戲服後，更如潘安翩翩再世，民國甲辰年暮春，進入新桃歌舞團，擔任文生，不時風靡顛倒戲班中眾旦角同門姊妹們。

　　這日楊松登臺，飾演《金玉奴——棒打薄情郎》劇中書生莫稽一角。書生莫稽貧病交加昏倒在乞丐金松家門口，風雪中金玉奴救回莫稽，金松將女兒玉奴許配莫稽為妻，並承諾乞討資助他上京求名。莫稽高中後，授任知縣，竟忘其所

以，嫌玉奴出身微賤，乃冷眼相加，赴任途中，人面獸心的莫稽竟將玉奴推落江心，並趕走金松，隻身赴任。玉奴被莫稽上司江西巡按林潤所救，林潤又派人找來金松使其父女相聚，林潤復促使其夫婦和好，玉奴假意應允，花燭之時當眾痛打莫稽之罪，並堅拒與他重溫舊夢。

飾演金玉奴的秀桃，也是名噪一時的花旦，柳葉彎眉玫瑰朱唇，淺淺低低的扁髻，妖妖身段，嬌滴美艷，一雙欲語還休的眼神，早也教楊松將其芳影放在心上，然而偏偏羅敷有夫。

天外天劇院木造雕花舞臺上，這一摺《棒打薄情郎》劇目，正上演著金玉奴執棒痛打莫稽，五彩燈影游移晃漾，秀桃這時心神恍惚，臺上唱著：「我名喚金玉奴丐頭所養，自幼兒守閨閣喪卻親娘。有秀士名莫稽饑寒浪蕩，遵父命奴與他匹配鸞鳳……非是女兒不從命，他人翻臉便無情。莫稽豺狼是天性，殺身之仇難忘情……」

她入戲太深誤將楊松當酗酒惡夫，腦海想起當年尋父不著，街頭流連，偶遇戲班老闆收留，老闆欺她年幼無知，納為小妾，她嫁雞隨雞，也粉墨登臺，豈知其人風流成性，酗酒當餐，她越想越悲楚，當下結合劇情，棍棒狠狠朝楊松打下，淚珠止不住簌簌而流，轉眼即是戲中人……這時臺下座無虛席，觀眾紛紛鼓掌叫好，精采絕倫賺人熱淚的出色演技，真不愧是戲班臺柱啊！

楊松在煙霧瀰漫的舞臺上，打了幾個鷂子翻身，旋即跌落舞臺，揚琴單聲響起，餘韻低迴繚繞。

布幕落，金光輝煌鑼鼓響，掌聲四起！

下了戲的秀桃一時情緒無以恢復，褪了一半的月白絲綢

繡彩蝶的戲衣，眼角帶淚溼了殘妝，容色慘然若失，躲在迴廊的角落裡。知情的楊松看在眼底，覺得揪心酸楚，走近她身邊，依了過去不帶一語，只悄然擁緊肩頭。悲傷的秀桃梨花帶淚，遇上柔情的知音人，只覺抓著浮木，溫暖的擁抱是永恆的居所，撩亂的心緒讓兩人淹沒在情感的浪潮裡。

　　未幾日，遍尋不著秀桃芳蹤。

　　楊松哀傷逾恆，頹然地在戲班的更衣室牆上用力刻下：

　　萬里海洋千重情，恨似青山愛似峰。

<div align="right">

58、5、28
新桃楊松留

</div>

　　這個夾層低矮的空間中，埋藏著日治時期至5、60年代許多楊松秀桃們的辛酸血淚史。

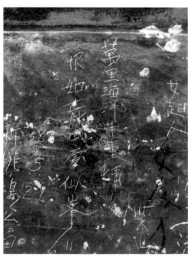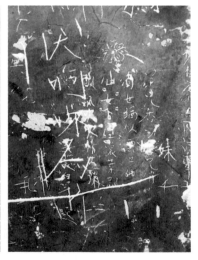

天外天休息室牆面留言塗鴉，疑似劇團演員留　　天外天休息室牆面詩詞留言塗鴉

被覆蓋的黃虎旗

天外天二樓大廳主牆面被大片黑色物質覆蓋住的紅色字體，其實是一個大大的「天」字，熱心的鄰居米店阿姨指稱，黑色牆面底下左右兩側各繪有一隻黃虎旗幟。

我們想確定其傳聞的真實性，多方打聽用什麼方法，才能知道被覆蓋在牆面下的圖騰。

邵慶旺教授是研究實務儀器檢測文物、實務壁畫調查及修護、保存科學等領域相當專業的老師，我們滿懷希望地延請他特地來到天外天劇場，進行牆面圖騰的分析研判。

這天陰雨綿綿，邵慶旺一身卡其裝工作褲，帶有哈里遜・福特所扮演的頭戴牛仔帽、腰掛長鞭探險家印第安那瓊斯的氣質，外頭滴答不停的雨勢和微微的天光，我突然有深入叢林冒險的幻覺。他帶著紅外線熱影像檢測儀，矯好的身手俐落地爬上危梯，在兩側毫無可攀附的空蕩黑牆上，輕輕敲打著牆壁。

「老師猜測兩邊都有圖？」

「對，你從旁邊上面的餘角看應該是有東西的。」

「如果不是獅子這樣攀著，就是兩個天使這樣扶著天字，而且是對稱性的。」

「嗯，這裡有鉛筆痕……，因為當初的壁畫家上了好幾層底漆，他先要以鉛筆構圖。」壁畫家？有沒有可能是顏水龍之作？

「我這裡有電腦，先用顯微看一下。」

紅外線熱影像檢測儀，運用光電技術，以偵測物體熱幅

射之特定紅外線波段訊號，可將該訊號轉換成可供人類視覺辨視之影像圖形，並可進一步計算出溫度值。

我有點霧煞煞。

「應該是這麼說吧，紅外線熱像儀可以穿透黑色物質，看到牆面上的圖。」

懂了。

「牆底下這層白色土是白灰碳酸鈣，不是水泥。1930年的工法，可能是用牡蠣，像臺南關子嶺那種天然的白灰碳酸鈣土。」

邵慶旺很輕巧地拿著考古專用小錘，敲落牆壁一小角，由於每一期的屋主從事不同的行業，對於天外天劇場的破壞難以言喻，當初業主為了在牆面塗上一層又一層堅固的防水層水泥漆，因此把原來的牆面刮掉一部分。

「到這裡已經有些損傷了，原來的圖可能已經被刮掉了！」一陣失望感襲來。

「好的，這個裡面泥灰好像還在……」邵慶旺有了新發現。

「這構圖猜測應該是一隻手，這樣扶著天字，因為天外天劇場整棟建築屬於巴洛克時期風格，研判畫的是天使的手。」

「你看這食指無名指指頭一二三四……應該是天使的手，如果是老虎的話，是有爪的。」

「從最底層的灰土厚度來看，一層水泥一層灰，如果已經有灰的話代表他已經有做色彩，最底下應該一開始是白色，然後依次黃色、綠色、紅色，看得出好幾層，可能重新修圖了很多次。」透過熱像儀的分析，在電腦上真的看到好

幾層的顏色。

　　原本的彩繪圖，在敲掉一小片水泥漆後，出現一個破裂面，從此破裂面看出，天使的手延伸到被刮掉的部分，但已經無法猜測出被刮除的圖是什麼了。

　　應該是我們失望的神態讓邵慶旺發覺了吧，他鍥而不捨地再試過好多次牆面，仍然維持原來的判斷。

　　被黑色物質覆蓋的牆面彩繪，到底是不是黃虎旗呢？

　　時近黃昏的黯然餘光中，我們隱約知道了答案。

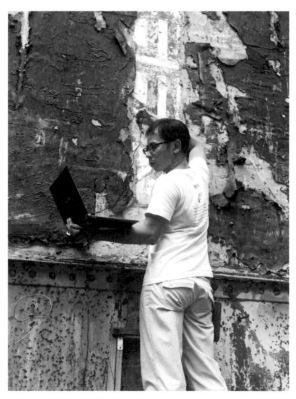

邵慶旺教授以紅外線儀器掃描牆壁，再輸入電腦辨識，讓底層圖案
現出原形

紅色圓形大跨度空間

　　訪談謝文泰對於天外天的建築想像，他說：「我們把它縮影到舊市區，其實我們可以看到一個很清楚的都市計畫的角色，各區位角色扮演的脈絡。」

　　臺中舊城有很大比例屬於庶民的生活史，是很真實的存在，當時的仕紳，他們認為後站區域也應該被繁榮，被帶動一些商業，吳子瑜想以家族的力量跟實際的行動，讓這裡的居民能夠有好一點的生活樣貌，猶如前站一樣，這是一種社會安定的力量，也是有資金、有能力的仕紳願意照顧民眾的

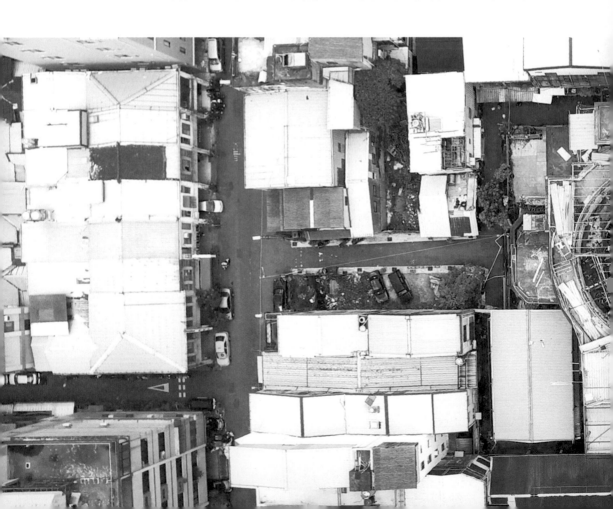

使命感。

　　謝文泰認為，吳子瑜是讀書人，他覺得自己對社會要做點什麼事，他認為娛樂跟文化，不必然是衣食足才能夠擁有的，而是需要被推廣跟滲透在生活裡面，尤其在那個苦悶的年代，有一些精神上的慰藉當作是出口，是深具文化底蘊的事情。

　　「娛樂性的建築物，譬如說天外天戲院，他的建築特色是奔放自由的。」謝文泰話鋒一轉，提到天外天建物本體的藝術性。

　　天花板與牆壁旁的線條，如凹凹折折的樓梯柱頭上的

鳥瞰天外天劇場

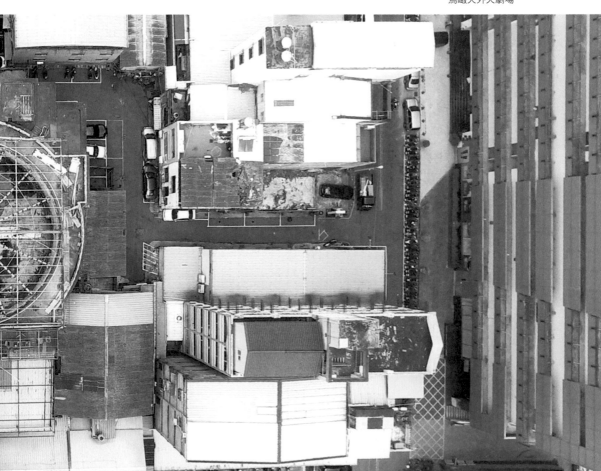

動章和花草圖樣的裝飾，或幾何圖形三角圓形方形的裝飾等等，就可以呈現建築的比例之美，並不需要透過很具象的裝飾。簡單的說，天外天建築本身跟整個時代有關。基座、屋身、屋頂，這是一個大邏輯，柱子、柱腳、柱身的比例，凹槽與柱頭、底盤的連接，在在展現「古典主義」自由、奔放的時代意義。

「除了裝飾跟造型之外，它都有一個很重要的使命，那就是爭取空間裡面的『空』。」謝文泰說。天外天，是一個集會所，必須面對最大的敵人就是地心引力，要做到一個又輕又大又大跨度的一個空間，屋頂的結構，就會成為表現的一個手段跟特色，藉由這個結構去表現出力道與美，也是當初建築天外天的建築師追求的一種本質性的結構美。天外天，用了一個車輻，好像一個輪框的輪輻橫跨屋頂，利用它的張力跟它的壓力產生一個極大的一個輪輻，中間都沒有落柱的空間是一種進步的象徵，也是一種輕工業化的文明象徵。

而後，我們又會同古蹟結構專家施忠賢，進一步做天外天的結構探勘。施忠賢表示，主樑是採用角鋼與鋼帶鈑組合，再灌鋼骨混凝土SC組合，所有柱牆樓板則是RC鋼筋混凝土構造，內外兩圈圓形RC牆，是很特殊的配置。

中央屋頂的結構組合，是用八組（十六個半組）、跨距達18.6公尺的普拉特桁架（PRATT TRUSS）在中間交會成十六等分，夾角22.5度的放射狀圓形結構，中央環內圈鋼管外上部有一壓力環，下部有一拉力環，此種工法的結構系統相當特殊，非常少見。屋頂的坡度只有3度，屋瓦類似馬薩式屋頂金屬板，外觀形式推測為接近平屋頂的圓錐型屋頂，跨度達18.6公尺，特別大，可能是當時全臺灣採用PRATT

TRUSS跨度最大的屋頂。

翻出當年報紙報導，太平洋戰爭末期，吳子瑜將天外天的屋頂漆成紅色，違反當時的防空規定，還被當時的報紙批評「非常不像話」，這些蛛絲馬跡說明，當時吳子瑜對日本殖民統治的柔性反抗意識。

我不時在一邊採訪中一邊讚嘆，心裡突然對天外天這棟建築所代表的意義，油然升起肅然的敬意，它對吳家子孫而言，不只是浪漫的家族情懷而已，對於臺中市民來說，更具有建築的歷史表徵。

天外天劇場的屋頂漆成大紅色，被當時報紙批評為「非常識」／引自《臺灣日日新報》1938年2月16日

臺中に赤屋根
南臺中に聳立する
天外天劇場の非常識

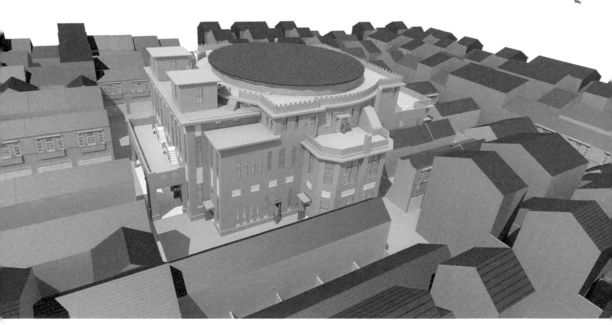

以3D重建天外天劇場想像圖，紅色的屋頂是圓頂抑或斜頂？

瑤池仙府與朱蓮

天外天建築後方，有一處紅燈區，屬合法的「公娼」戶。原本一整排店面都是性工作者營生之所，人事已非，商圈往西轉移，如今只剩一間合法領有「性交易服務許可證」的「瑤池仙府」。這蒼涼的空間，對她們而言，卻是安身的溫暖場所，客人來去如風，姊妹倆在暗街柳巷的人生，和街口的天外天一樣，任憑歲月巨輪在她們身上烙印痕跡。

我在天外天的某處牆角，發現這樣一株不知名的植物，葉無毛，橢圓形，綠色，邊緣為紅色鈍齒狀，長得堅實而可愛，隨手GOOGLE它的學名：朱蓮。為多年生常綠亞灌木肉質植物，原產於非洲東南部，生長於山頂或山脊岩石坡的灌木叢中。

非洲的原生種朱蓮，為何來到天外天落腳？她不知此處已是被世人遺忘的所在嗎？看著一株朱蓮在牆角，孤單而美麗。

我不禁聯想，天外天、天外天後方的「瑤池仙府」、長錯地方的朱蓮，他們在某個意義上竟然巧合地有相同的命運……

就這樣，天外天帶著殘妝，住在時光裡。

美麗和悲傷的故事，原來都留不住。

<div style="writing-mode: vertical">天外天劇場外牆角的朱蓮</div>

東風來了

我受邀參加紀錄片《黑暗中上路》在臺中萬代福影城的首映會。

《黑暗中上路》描述盧冠良、賴保全、馮建成、陳育慧四人互相扶持，用他們擅長的按摩，展開一趟公益旅行，全盲或重度弱視的他們在沒有明眼人的支助下，獨立完成九天的環島之旅。他們勇敢走出熟悉的環境，以「不冒險，就是最大的冒險」的信念，前往臺灣各地的療養院，為老人、身障者按摩服務。

紀錄片真實呈現了視障者的生活。片中天生全盲的冠良邀朋友來家中煮火鍋，一起彈琴同歡，保全的歌聲嘹亮，一曲〈你是我的眼〉，教我在黑暗的電影院中默默地流下感動的淚水……他們去恆春海邊感受沁涼的海水、綿軟的沙灘，用聽聲聞香的方法逛夜市，用拍立得為彼此留下回憶，對不到焦不精準的照片，真實而深刻，令人動容。旅程中的偶而迷路或錯過火車，都不是明眼人的我們所能想像的困難。紀錄片的視角不訴諸悲情，而是將生活真實的樣貌帶到眾人眼前。我們總是渴望擁有自己缺少的東西，習慣用物質將生命填滿，但在冠良等人身上，我看到生命積極的韌性，他們身為視障者，不只照顧好自己，更把握生命的每一刻，用他們小小的善意化成微光，在黑暗中凝聚成燈塔，閃耀最燦爛的希望之光。

小小的公益影片，卻讓我異常感動。

紀錄片放映後的分享會上，導演李彥旻說：「眼睛看不見要如何環島？很難想像冠良的夢想如何實現。有太多的危

險、太多不確定、太瘋狂。晚上要睡哪裡？行程怎麼安排？交通工具如何接應？……或許，我的不確定，只是反應了我們這些大人內在的不安吧。看著冠良和夥伴走在海邊堤防上，我不禁自問：我們到底在害怕什麼？到底要等待多久、準備多少，才敢真的上路去實現夢想？攝影師夥伴說，我們要拍一部公路電影。公路電影的本質都是在尋找生命出口。或許，我在尋找的不只是冠良黑暗的人生出口，也是我們自己的出口吧！」

尋找出口，是了！

看著溫文儒雅的李彥旻導演，他拍攝紀錄片的手法溫良真實不訴諸悲情，但是敘事的切角，卻是真確精準而銳利的對焦。求改變、尋出口，這不就是我們對生命與事件期待的目的嗎？他說：「作為紀錄片工作者，我們只能說一個故事。這個故事該像一根毒刺，塗抹著號稱真實的毒藥，刺痛所有人不願面對的另一種可能。」

突然我腦海中不知為何想到這幾個字：「東風不來，三月的柳絮不飛……」。

東風吹著，我心中的戰鼓咚咚的擂鳴。我相信，偶然的相遇，是許多的必然。尋找天外天的出口，在等待必然的推手出現。

李彥旻導演，就是那個推手。

萬事俱備，東風已經來了！

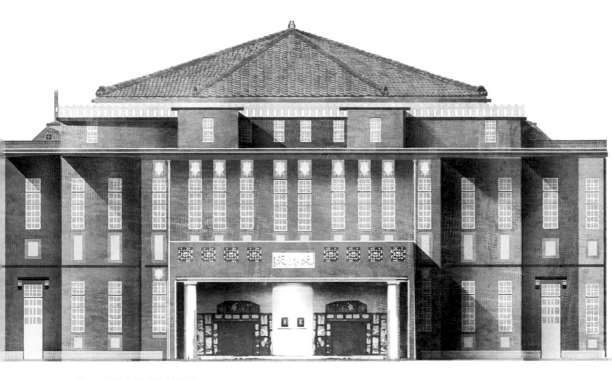

天外天劇場想像圖／鄭培哲提供

天 · 光

新天外天樂園

Drive my dead thoughts over the universe
Like withered leaves to quicken a new birth!
And, by the incantation of this verse,

Scatter, as from an unextinguished hearth
Ashes and sparks, my words among mankind!
Be through my lips to unawakened earth

The trumpet of a prophecy! O Wind,
If Winter comes, can Spring be far behind?

——雪萊（Percy Bysshe Shelley），〈西風頌〉

（Ode to the west wind）節錄

存在或不存在

　　格魯克，住在後火車站，那是他出生和成長的地方。

　　他表示知道天外天的存在的當下，很震撼，在舊市區的小巷弄內，竟然還有這樣的一個珍貴的歷史遺跡，而大家似乎都不知道，可能也以為早就消失了。

　　格魯克認為，難道它就這樣默默消失了嗎？

　　2014年以後，天外天多次傳出可能被拆除的訊息，引起民眾及文史團體的關注。

　　格魯克和他的夥伴承允，開始以南臺中的「臺中文史復興組合」為基地，投身天外天的保存運動，希望能在法規與在地記憶之中取得共識，似乎後車站也沒有一個亮點或是古蹟，無法吸引外縣市的人來觀光。

　　為什麼那些老空間不能成為亮點和吸引人的地方？

　　外縣市的觀光人潮想知道的，其實也就是這些老地方的故事而已，再隨著鐵路高架化，已經有太多東西跟著消失了，首當其衝的就是宿舍和倉庫，再來就是天外天戲院。

「搶救子瑜」的年輕人蔡承允／葉阿里提供

是否有可能在文史價值，以及私人產權之間，找到一個平衡點？從天外天這棟建築物的歷史，可以看得出來是一個被邊緣化的地區，長期以來被漠視掉的街區，低度開發，很多的設施殘破不堪。那政府該如何介入？其實政府手中的政策工具是非常多的，比如：公權力。所以要面對的困難就是，到底要怎麼樣讓政府知道大家的期望。其實有很多的民眾在關注這件事情，因為它非做不可、非保留不可、非介入這個過程不可，因為文化資產的保留，正是他們關注與努力推動的事。

　　天外天不只是臺中最後一座老戲院，它同時記錄著整個臺中發展的演變。包含它的興建者、跟省城的關係、跟整個後車站的關係。如果好好地去讓這一段歷史被公共化，就像霧峰林家一樣被大家所知道，它應該是這個城市的精神象徵之一。

　　天外天屢次被提報古蹟或歷史建築的文化資產審議委員會審查，結果都鎩羽而歸。2016年臺中市政府發出新聞稿〈保留天外天劇場政府保存方案不可行　盼引民間資源投入〉，文化局強調，市府重視歷史文化與地方發展，但也必須尊重私有產權所有人之意願與權益。天外天劇場因地處火車站周邊，既成環境複雜也有相當開發壓力，為保留天外天劇場，

國際天外天劇場所有權人公告

已從公部門可介入之文資法或建管、土地等相關合法程序多方評估，仍有實質上的執行困境。期待未來有更多民間力量與資源主動投入，為保留城市中的記憶共同努力。

天外天的未來，到底流落何方？

不想忘記的，就寫下來吧！

母系吳家大宅門，庭院深深的神祕，於今回眸一望竟是一頁滄桑。

書寫家族的追尋，知道我們從哪裡來，往哪裡去，是必要的。

法國諾貝爾文學獎作家派屈克‧蒙迪安諾說：「我用盡一生，只為追尋那個原點。」是的，深埋的記憶、舊城的歷史，必須回到原點的故事場景，一絲一毫地再探鑿、敲擊、挖掘、清掃、剝除，唯有如此，才能從廢棄腐爛的記憶深淵中，探詢歷史真實的華美。

歷史不只是唯一的真實，它像是一幅時間的拼圖，必須透過經年累月的拼湊，才能成就它的完整，也才可以將其輪廓，清楚地標記出來，我發現所找到的每一片拼圖的存在，都有還原碎裂斷層的真實意義，或者我嘗試賦予它全新的詮釋角度。

2015年我在天外天，感受祖先的遺跡給我的震撼，那些斷垣殘瓦，述說著多少被遺忘的故事，這棟建築終將成為什麼，只是懸而未決，令人憂傷。

借用劉禹錫的〈烏衣巷〉來懷念過往歷史：

朱雀橋邊野花草，烏衣巷口夕陽斜，

舊時王謝堂前燕，飛入尋常百姓家。

　　想像過去棲息天外天劇場屋簷下的舊燕，以歷史見證人的身分，飛越時空，來到成為停車場和廢墟的天外天，令人有滄海桑田的無限感慨。

　　終點有各種形式，但遺憾卻沒有盡頭，繁華在時光中凋零，在記憶中盛開，然而除了記憶，還剩下些什麼……

　　不想忘記的，就寫下來吧！

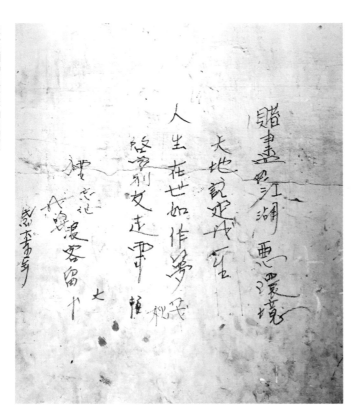

天外天劇場內牆面不知名的留言

天外天不散場

　　如果我們沒有辦法好好地思考，這個城市是一個怎麼樣的城市，臺中這個名字從哪裡來，我們住在這裡還有什麼意義？

　　關於家鄉，關於回憶，關於故事，關於歷史，關於古蹟，關於信仰⋯⋯

　　關於什麼，這些，或許天外天給過我們答案。

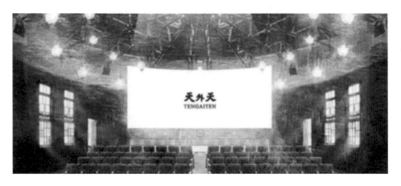

天外天戲院開演了／鄭培哲提供

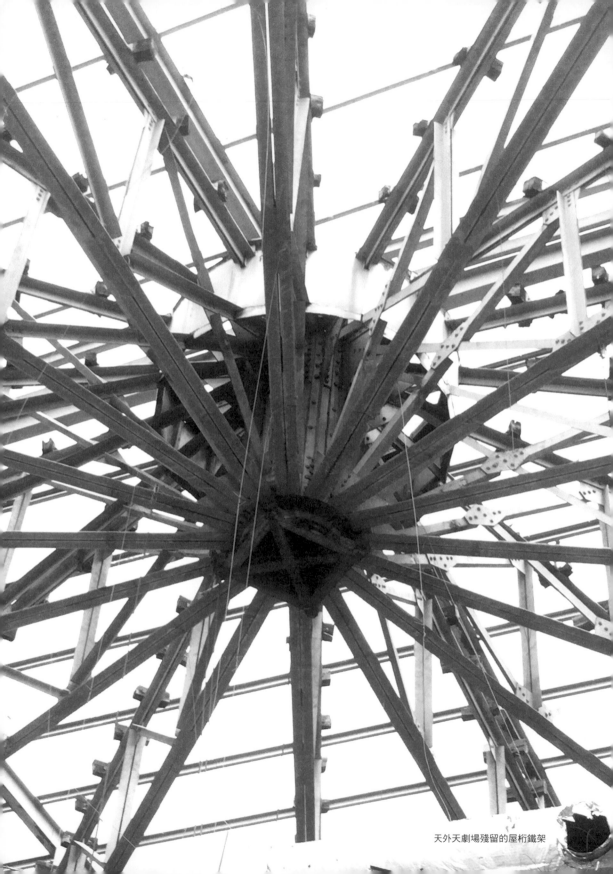

天外天劇場殘留的屋桁鐵架

參考資料

紀錄片拍攝訪談與未刊稿

劉曜華，2017年，訪談未刊稿。
謝文泰，2017年，訪談未刊稿。
施忠賢，2017年，訪談未刊稿。
廖振富，2017年，訪談未刊稿。
邵慶旺，2017年，訪談未刊稿。
格魯克，2017年，訪談未刊稿。
蔡承允，2017年，訪談未刊稿。

期刊論文

吳佳育，2015，《吳子瑜、吳燕生父女生平及作品研究》，國立成功大學中文研究所，碩士論文。
「被遺忘的臺灣人」學術研討會，2016，臺陽文史研究協會，會議論文集。
心岱，1983，〈廢園舊事〉，《皇冠三十年特選文集》，皇冠雜誌社。
謝崇耀，2008，〈論日治時期臺灣漢詩組織之建構與作用〉，《臺灣風物》雜誌第53卷第3期，臺灣風物雜誌社出版。
臺灣文學館《臺灣新民報》檢索編號294號。
臺灣文藝叢誌。

專書

曾慶國著，2006，《吳郡山租館——吳氏家族結社成村的故事》，臺灣古籍出版有限公司。
林哲良著，2004，《臺中電影傳奇——臺中市百年來的電影風華》，臺中市政府。
東海大學中文系，2003，《日治時期臺灣傳統文學論文集》，文津出版社有限公司。
廖美玉，2011，《臺灣古典詩選注區域與城市》，國立臺灣文學館。
凌宗魁，2016，《紙上明治村：消失的臺灣經典建築》，遠足文化。
韓興興、蔡菁菁，2001，《臺閩地區第三級古蹟吳鸞旂墓園規劃研究》，臺中縣文化局。
施懿琳、許俊雅、楊翠，1995，《臺中縣文學發展史》，臺中縣文化中心。
廖振富、楊翠，2015，《臺中文學史（上、下）》，臺中市文化局。
謝英從，2010，《臺南吳郡山家族發展史——以彰化平原的開發為中心》，國史館臺灣文獻館。
鐘義明，1992，《臺灣的文采與泥香》，武陵出版有限公司。
蔣竹山，2014，《島嶼浮世繪：日治臺灣的大眾生活》，蔚藍文化。
陳翠蓮，2008，《臺灣人的抵抗與認同：1920-1950》，遠流出版。

網路資料

吳鸞旂墓園，維基百科。
明鄭時期，維基百科。
城隍廟沿革，維基百科。
臺灣文藝叢誌
http://140.125.168.74/literaturetaiwan/wenyi/05/01/05_01_02.aspx?did=11246
臺灣文藝叢誌
http://140.125.168.74/literaturetaiwan/wenyi/05/01/05_01_02.aspx?did=25375
臺灣文藝叢誌
http://140.125.168.74/literaturetaiwan/wenyi/05/01/05_01_02.aspx?did=20571
印象臺中
http://blog.udn.com/thetimerover/5640828

參考資料

國家圖書館出版品預行編目資料

尋找・天外天 / 李宜芳編著. -- 臺北市 : 前衛, 2017.08
　　面 ;　　公分
ISBN 978-957-801-826-6(平裝)

1. 天外天劇場 2. 歷史 3. 臺中市

981.933　　　　　　　　　　　　　　106011396

尋找・天外天

文字編著：李宜芳
封面設計：柳佳璋
美術設計：賴佳杏
執行編輯：西川

出 版 者：前衛出版社
地　　址：10468 臺北市中山區農安街 153 號 4 樓之 3
電　　話：02-2586-5708
傳　　真：02-2586-3758
E - m a i l：a4791@ms15.hinet.net
網　　址：http://www.avanguard.com.tw
郵撥帳號：05625551
出版總監：林文欽
法律顧問：南國春秋法律事務所

總 經 銷：紅螞蟻圖書有限公司
地　　址：臺北市內湖區舊宗路二段 121 巷 19 號
電　　話：02-2795-3656
傳　　真：02-2795-4100

出版日期：2017 年 08 月
定　　價：定價／新臺幣 280 元

Avanguard Publishing House 2017
ISBN-13：978-957-801-826-6

聯吟慰勞會　賽鮮　前題

天外天觀劇

左　右
林幼春氏選
莊太岳氏選

　　　　子昭

東園慰勞各掌聲。同上高臺演一塲。
之間衣履原可脫。職人面目假何妨。
任拳拳掌來當去。縱番狹路覓必驚。
知此齣塲我羞羞。羞須天外競天長。

理枝雙月同尤腸。舞屬歌衫多易涼。
獨有梅村偏得意。一生心血爲王郎。
左八右廿八　　金　剛

去年一齋落梧桐。(莊友林秋梧君去
年作古敬云)今日因書襲又紅。呼父
最慚貢口子。哭兒忍見白頭翁。團圓
使永爲歌舞場。荊樹枝曾劈斷鴻。更有
靈園無限意。西州益慟君詞友。

　　　　　　林珠浦

悅許稔動社友　　青　吳子宏

幼春

中年絲竹待商量。又人簇孕邊句塲。
法曲當筵思賀老。霓人陌路遇蕭娘。
開玉笛鵑腸斷。忽散絲竹葉飄鄉。
偏開桑樹淪海事。古時法曲已淒涼。
右一左避

東風十里春光。菊部徵歌眷態嬌。
粉黛無情歌意高。歌中人物同綢繆。
眼中人物同綢繆。翻遭功名笑煞羊。
散拾曬心伴繼收。桃花周底鳳凰亡。
右四左七　　　小　會

楊柳鳳徹灼影光。夜深又聽管絃場。
洞房雖燕歸朱戶。繡閣鶯驚路晝饒。
一代繁華歌舞地。百年文物戰爭塲。
年來不酒與芝塲。花月留人醉一腸。
右八右廿九　　一　鳴

腸愁河魚將兩月。中途悵館劇塲鴻。
生前作吏無理遇。死後難入不淚雲。
砍々人生容易老。花々天道更難知。
傷心最是慈娘老。並妻亦哭笑啼唯。
弔許捻鉤君詞友　　林珠浦

子昭

五代伶官留史悔。一墩絲竹奏宮商。
眼中變盡神州局。莫夢釣天人酌鄉。
最是春風吹送好。步虛聲徹滿汀鄉。
右一左二十

沸天仙樂奏覽裳。十二璅樓現夜光。
我進杈敃豹宛在。人噬飽老郎當。
歌小試桃花扇。對酒新開竹葉觴。
莫問桑田滄海事。古時法曲已淒涼。
左三　　　　　德豐

群仙此日葵覽裳。人海爭跨大劇塲。
且看衣冠演優孟。不須身世歌池羊。
迷離紅牙頻按拍。有誰咖曲鳳周郎。
風流雅得唐天子。菊部傳來又教坊。
右五　　　　　天　章

爲貧覽飽裳褒。此間天地異常塲。
散花似伴維塵舞。敷感如爛帝女妝。
優因絲竹成烟鄉。漫教帝女傷。
傷心最是慈娘老。菊部偸來又教坊。
右八左十九

管絃聲沸粉羅香。紅粉登臺夜未央。
珠履三千邀上客。金釵十二仿新妝。
釣天樂和歌喉脆。絕世人嫺舞袖長。
且遶樓前行樂事。漫將優孟比賣漿。
右十左十八　　江　西

逸漁

登臺人物異尋常。服飾看來當古裝。
假面休嫌優孟誚。儒冠終笑鄭生狂。
此是當年本李天下。打課曉余捧腹忙。
莫問面目分眞假。且听歌詞唱抑揚。
左三

淮將影部付皮簧。演出雲部列兩行。
兒女情深留粉黛。英雄老去喃興亡。
桃花循曲留歌扇。燕子新詞殘畫帳。
我亦座中柳三樓。琵瑟變裡坐西廂。
右六左廿一　　梓　舟

傀儡衣冠各擅長。陸離光怪總堪傷。
眼睛有酒亦狂。招遙州客聽聲傷。
不時詐狂亦狂。紅袖廻翔仙女妝。
銀灯掩映天魔舞。紅袖廻翔仙女妝。
左九右廿九　　賢　假

下簾文章泣鬼神。尋詩恰好羨春新。
香閨弟子車同載。梅村仲結女詩人。
欲爲東山雲過訪。爭說姦枚有才人。
天南地北久交神。此日相逢藏廿新。
惜晤秋秋先生　　張壺五

讓甫

覺襄一劇無雎富。演出與亡欲斷腸。
上將得時態忿忽。斯人快意笑尊常。
歌聲宛囀間三疊。舞態翩翩散雨行。
人說攜將來謝傅。我疑顧曲有周郎。
右三

主人本是知音者。對此能無歌慷慨。
優孟衣冠宛任情。英雄絲竹亦尋常。
可憐燈俺三更後。枉使繁華夢一塲。
左十

幽交無與蕭精神。相見同驚白髮新。
昨夜燈花開一朵。原來報我迋詩人。
天南遙惡每聽神。相見同驚白髮新。
○

石火年光惜又蕭。幽篁通育灣雨到天明。
髮毛欲悉遙珠桂。天地變寬故絞剃。
文字有緣難白社。英雄爭國國菁生。
人間得失循環理。早恥炎涼逐世情。　吳叔秋

燕民

芳塲演樂炎堂。宛年仙人列幾行。
吾听停爸墻杏花。作伶粉鳥又登塲。
右七左廿九

五夜歡欣歌白粉。菊角紛々稱所長。
衣冠易代鄭繁漢。人物於今何紀庸。
劇我開元天寶憶。竟衫淚蔡荔支番。
右十左廿八

石火年光惜又蕭。幽篁通育灣雨到天明。
苦痕上增桑。兩溫杏花枝。連懷特作友。
夕。價季苦說期。遠懷時待作友。
帖爲碑。命處何須同。劇道自有時。

寨民

古柱今來只如此。下塲作悔又登塲。
左四

臺中市吳子瑜氏

總設近代式娛樂館

經費捌七萬三千円
以圖市案中之娛樂

赤屋根の劇場 國防色に變る

經營者が周章狼狽し

臺中に赤屋根

南臺中に聳立する
天外天劇場の非常識

臺中の蓬萊劇場

吳氏の獨營に決定

天外天劇場

吳氏の自營となる

劇場開場

全島聯吟 大會籌備

諸進行續報

演藝場

株式會社 天外天倶樂部
臺中座

惡虎村

十二日起四日間放映
米國陸軍熱傾心の大巨作
好比黃天霸再世 一齣
畫　七點二○分二場
夜　八○分二場
國際戲院

臺中

演青年劇
臺中市楠町、蔭玉氏主催

南臺中に出來る 天外天劇場

來春一日から開演

南臺中へ◇

蓬萊劇場新築

資産家吳氏出願

灣語で解說

國語普及に逆行

劇場

南臺中建

南臺中櫻町に

映畫
演藝
の劇場新築

同地の資
家吳子瑜氏が

七萬餘圓を投じて
